U0136364

你們祈求，就得到；尋找，就找到；敲門，就給你們開門。

路加福音 11:9

Contens

無私，
究竟有多難能可貴？

　　馬克是我攝影路上的恩師，認識馬克大概是在16、17歲的時候，以前接比較多當model的案子，常常到他的攝影棚裡拍照，那時正值邊當model、邊開始攝影接案的時期，因為有許多不懂的地方，便會請教馬克。他總是非常有耐心地告訴我他所知道的一切，像是棚燈的選擇，不同廠牌的光值差異性、景片、道具的製作方式、佈光方法、控制棚燈出力的絕竅等，以及各式修圖的小撇步。現在想起來覺得自己其實蠻不要臉的，怎麼敢一直去煩他，非常謝謝馬克，也慶幸自己很幸運，能認識他。

　　無私，究竟有多難能可貴？馬克毫不藏私的分享他的專業，其實這對很多人來說是很難做到的。外頭流言蜚語這麼多，說不準今天到哪一個攝影棚，就可能會被講成「偷學」之類的，畢竟這些技巧對很多攝影師來說，可以說是商業機密。馬克從來就不避諱地教導我，除了技術上的操作，也教我如何更懂事、體諒對方，是幫助我成長的貴人。

　　他也是一位很酷的人，跟大家說個小故事。某天早上我剛起床，站起身突然覺得天旋地轉，眼前畫面就像熄燈一樣全部變黑，伸手不見五指，跌到地上，心裡想：完蛋了。後來幾秒過後，畫面慢慢出現，熟悉的情景漸漸清晰，我快嚇死了，趕緊打給馬克（因為下午要去他棚裡接廠商的Case）問他怎麼辦？會不會拍到一半暴斃？他很有耐心地跟我說那是我的大腦神經偶然間受到刺激，叫我多喝水，休息一下，不要太有壓力，沒什麼大問題。當我還在納悶他怎麼懂這麼多，才想起馬克是醫科出身，憑著對攝影的喜愛，一步步邁向專業攝影師，人人都想要把興趣當工作，但真的有料的人，又有多少？又有多少人可以做到持續提升自己、保有熱誠呢？想到這，就覺得馬克真的很酷！

　　創造光可說是攝影上最難的課題，今天少了自然光源，想打出自己心裡想的那道光只能各憑本事。這本書深入淺出，詳細的介紹了各種器材、光的特性，創造數十種不同的光線質感，馬克把自己歷年累積的心血分享出來，還記得以前馬克是「一個月一種光」來訓練自己。這本書的誕生，對攝影圈來說是非常非常幸運且值得高興的，期許自己，能像馬克一樣，對攝影能專業、熱情並進。

　　寫到這裡，滿溢的感激。謝謝你，馬克。

Yui 小貓Q

我在疑惑時，
都會想到張馬克⋯⋯

　　馬克兄的棚拍、控燈技法紮實成熟，於攝影圈內相當少見；於朋友於攝影師，都讓我非常尊敬。早期台灣的攝影圈，並非每位攝影師都能待在良好的攝影棚環境玩攝影，就算有錢買得起設備，技術也不是很容易傳承與學習。馬克兄憑著自己的信念、自我要求以及不斷地自我練習，不單是精通棚燈的運用技巧，甚至從中演變出獨到的見解及心得，最後出書與大家分享他的棚拍經驗、提攜後進，這讓很多攝影朋友都相當羨慕。

　　猶記得我第一次到馬克兄的攝影棚拜訪時，我非常驚訝他並沒有使用昂貴的燈具器材，誇大炫耀自己的成就；而是善用空間跟技法，即使在小小的棚拍環境中，也能創造出令人讚嘆的攝影作品。因為受到他的啟發、激勵，小弟本人非常多的人像創作，其實都是在他的攝影棚中完成的。在有限的空間、器材中，利用攝影燈光創造無限可能，是我從他身上學到最寶貴的資產。

　　拜讀過馬克兄之前出版的兩本大作，讓我受益良多。直到今時今日，每當我對控燈方法有任何疑慮時，馬克兄所執筆的攝影書一直都能為我解除疑惑。此書不僅提到光線的理論與基本概念，還結合實戰應用的技法、心得，非常適合每一位想進入棚拍世界的攝影玩家，本書可比棚拍燈法聖經寶典。若真心想往攝影棚人像拍攝發展學習，馬克兄的最新著作《Flash!超閃人像再進化：專業攝影師不傳用光之術》，絕對是你們所不能錯過的好書。

Kram Mcarky／MCARKY麥凱奇
時尚造型攝影工作室 創意總監

拍出你心中的幸福溫度

自從我開始接觸攝影後，一直默默觀察著馬克的網站與拍攝技巧，他為人低調是標準的冷面笑匠，卻活躍於網拍市場，同時也是稱職的好爸爸，言談中總是認真帶著灰諧的口吻，確認每個段落的執行細節。有幸能與馬克成為合作夥伴，他的不藏私讓我學到了許多，得以應用在攝影工作上。

我們無法確切掌控天氣變化，因此需要利用閃燈、棚燈製造畫面所需的氛圍。若要學會利用各式燈具器材、配件，進而調配出合宜的光線，完成心中的理想畫面，

無疑是需要長久的經驗累積，才能將作品的質感提升至另一個層次。本書詳細解說光線基礎知識、進階控光技巧、模擬現場情境拍攝及實拍案例分享，讓讀者可以依據書上的指示，實際操作應用，絕對是真心真意分享的自學寶典。

馬克的第一本《Flash!超閃時尚人像》與第二本《玩美閃燈》，這兩本書總括棚拍用光、外景閃燈運用，解決不同情境下的拍攝問題，而這些問題，通常是你、我時常面臨到的難題。這本《Flash!超閃人像再進化》集結細緻的拍攝手法與精采的打光技巧，深入探討在攝影棚內與室內環境下，所會遇到的疑難雜症；馬克更將自身的學習經驗，化為精簡易懂的文字，讓對攝影棚有興趣的朋友，可以輕鬆自學，立馬上手。

回想起那些共同奮鬥的美好時光，我們同樣都是非科班出生的攝影工作者，而馬克直到現在，仍堅持自己的信念，架構感動人心的畫面，每張攝影作品都是他用生命歷練出來的成果。現在就拿起這本書，走向櫃檯結帳，用一杯咖啡配著一本好書，伴你度過城市的美好的午後時光，打起精神迎接下一次的拍攝，拍下專屬於你心中的幸福溫度吧！

美果影像視務所攝影師　張麻口

寫在前面

軟體的1.5版代表的是一大幅度的更新，當編輯找我要把2年前的第一本書改版時，我想到的是加強內容，讓整本書更為精實，進化成「超閃1.5版本」，畢竟自己不是什麼偶像歌手，也沒什麼好慶功改版，把封面改改加1~2個新章節，以我這大叔來說，實在是不合時宜。

回想2年半前在寫第一本書時，當時市面上台灣關於燈頭器材及打光技法的書本來就不多，所以覺得可以往這個方向去發展，沒想到一路走來，也默默的寫完2本書了。目前，台灣相關的打光課程內容多元，這對攝影玩家無疑是很棒的一件事；廠商也推出各種不同的改良版燈具，提高攝影工作的便利性，我也是這波風潮中的受益者。

攝影、燈具器材大躍進，間接地影響拍攝時的手法及觀念，所以我重新調整基礎的光線知識、控光技法，新增佈光圖並且大幅增加實拍範例，分享自己的拍攝心得與上課跟學生討論出來的看法，希望這些內容對於想步入棚拍世界的朋友，能提供有力的幫助。

這本書是在我常駐廣州時所完成的，要感謝的人很多很多。首先是當年辛苦幫我出第一本書的前編輯怡君，如果沒有當初的1.0版，就不會有今天的1.5版。在台灣辛苦幫我守成的Goodaystudio工作同伴們浩彬、嘉玟、妤涵、君君，沒有你們，我也沒機會來廣州體驗另一個不同的世界。新版拍攝的模特兒卉卉、龍龍、Aiu，這次拍攝時間比較趕，甚至有人還是前一天才知道要準備什麼東西，沒有你們就沒這本書的新改版，以及拍協力廠商衣芙日系，希望你們的生意蒸蒸日上。 我老婆小貝和兩個小孩娜娜和翔翔是我的最強後盾，很抱歉沒有太多的時間可以好好陪你們，感謝你們在這段日子的支持。謝謝編輯莊太，我在很多時候是很固執和隨性的，希望我的任性沒增加你的麻煩。感謝主帶我來廣州，讓我看到更多，也讓這本書在拍攝的過程中很順利。

最後，我要感謝買這本書的舊雨新知，新的朋友這本書可以幫你們起頭，帶領你前往棚拍新視界；舊的朋友讀這本書，可以Update更新打光的想法與手法；希望大家讀完這本書，對於自己的攝影創作，可以開啟新的篇章。

張馬克 Mark Chang

感謝合作過的模特兒

Aiu A-Lin Grace Mika Nico Tiffany

Uni 小予 小安 小花 小娜 小涵

小源 小藍 卉卉 安妮 安琪 君君

妞妞 彤彤 Kiwi 拉拉 玥玥 唐葳

馬楷杰 語昕 Karen 鴒鴒 龍龍

感謝合作廠商

衣芙日系	美娜斯褲襪	維克薇娜銀飾	小依櫃
Octiva	川月女鞋	kouzou	新竹布列松攝影教室
8Keds	安珂飾品	winds男裝	彩色點點

Chapter 1

打光前的準備

找出適合你的燈頭器材

這幾年來，可能是因為自己是從事攝影相關的工作，所以當朋友想要跨入棚拍的世界時，都會問我要買什麼燈、哪些器材之類的問題。一時之間真的不知要如何回答，因為就和別人問你「如何拍人像」，是很複雜的問題。不過慢慢的，我都會先問對方（其實也是逃避回答啦）：你想拍什麼，你愛看的照片是什麼？由一張他們喜愛的照片（當然是有打燈的）開始，慢慢去分析他要買的配備有哪些，下一步要做的是什麼。

其實很多人會往打閃燈/棚燈的方向走，或多或少是因為外拍人像已走到某一個階段。外拍雖然已經有現成的光源 — 太陽，但其實限制很多；有時同一個地點，光線好和不好時，感覺上就會差很多，更別說反差太大的場景，看起來很美，可是拍出來後卻是白的爆、黑的連一片，真的沒有想像中的好看。

所以我都會由發問者最愛的照片切入，看他們想在棚拍的世界中學到什麼；很多時候，我們會發現其實只要有個外接式閃燈就可以解決，也不用花上一大筆錢去買一支用不到幾次的外拍燈了。棚拍的世界很有趣，有些看起來很不起眼的場景，卻可以在你製造的人工光線下活了起來；而某些乍看之下沒辦法拍攝的地方，也可以在打光後拍出自己想要的照片。

只是走上這條路，就跟買單眼相機一樣，太多的訊息會讓你無所適從，大家都有自己的一套說法，但最厲害的可能不是你最想要的；也許你要的只是簡單的解決方法而已。初學者常犯的錯誤，是自己對器材的了解不深時，就瘋狂地投資，最後才發現那不是你想要的。所以我常花很多時間跟朋友解釋器材的功能性和特性，這樣他們才不會想拍出柔光效果，卻買到硬光的器材；或者想買可以打出硬光的工具，卻買到柔光的器材。

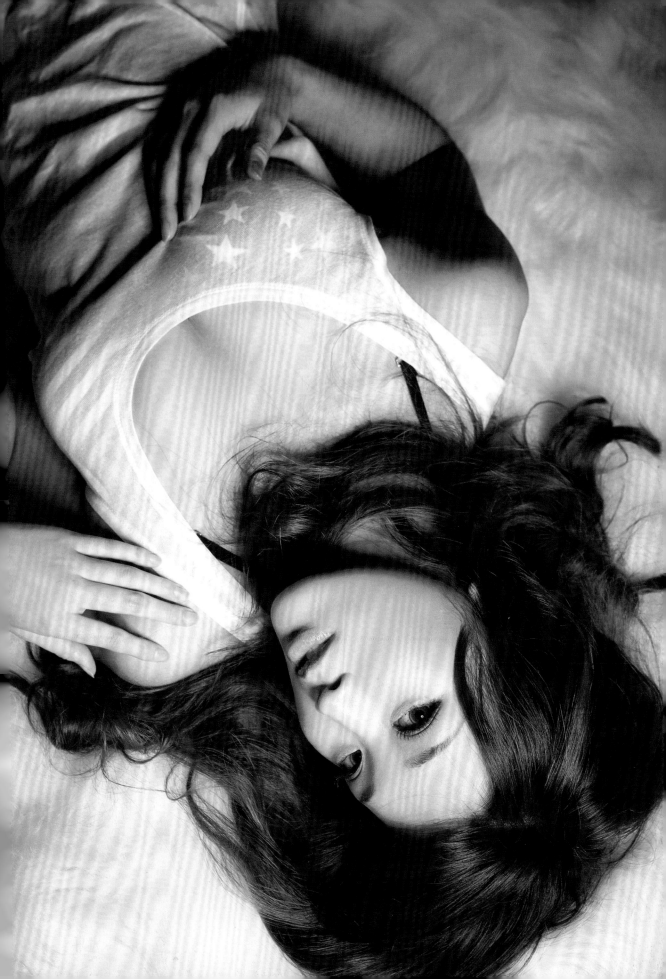

Chapter 1-1
常見器材一覽

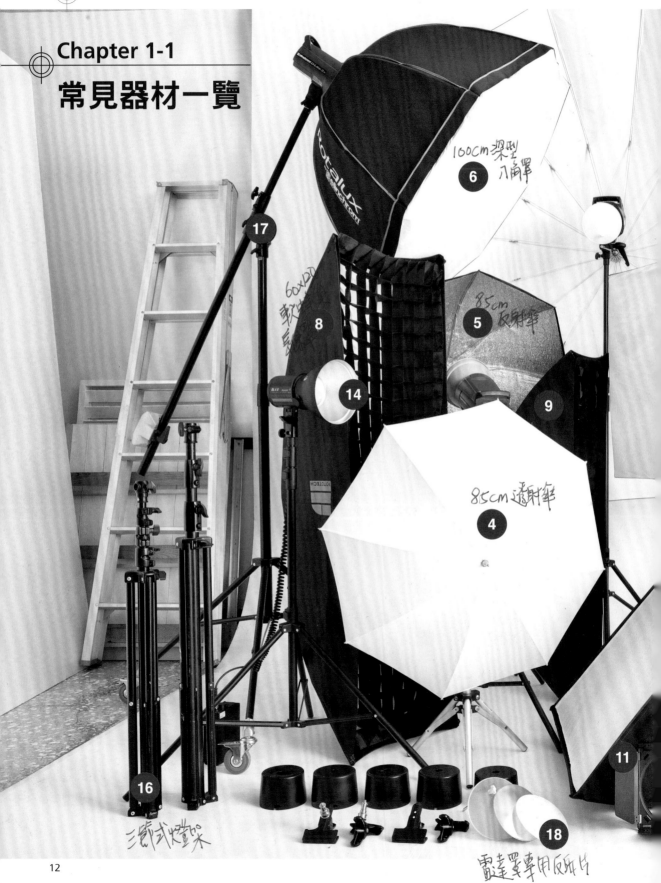

100cm深型八角罩 ⑥

60x120 ⑧

85cm反射傘 ⑤

85cm透射傘 ④

⑨

⑰

⑭

⑪

⑯

三節式燈架

⑱

雷達罩專用反射片

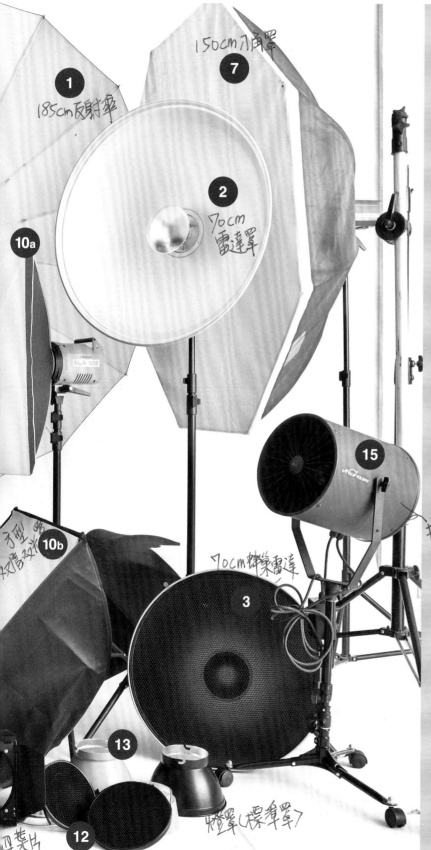

1 185cm反射傘
185cm反射傘

150cm八角罩

7

2 70cm雷達罩

10a

70cm雷達罩

10b
了型雙層柔光罩

70cm蜂巢雷達

15

攝影棚用吹風機

3

13

12

四葉片

燈罩(標準罩)

- ❶ 185cm反射傘
- ❷ 70cm雷達罩
- ❸ 70cm含蜂巢雷達罩
- ❹ 85cm透射傘
- ❺ 85cm反射傘
- ❻ 100cm深型八角罩
- ❼ 150cm八角罩
- ❽ 60×120cm含軟蜂巢長條罩
- ❾ 45×90cm含軟蜂巢長條罩
- ❿ a) 原廠單層柔光罩
 b) 80×80cm雙層柔光罩
- ⓫ 四葉片
- ⓬ 蜂巢
- ⓭ 燈罩
- ⓮ 外拍燈
- ⓯ 攝影棚專用吹風機
- ⓰ 三節式燈架
- ⓱ K字架
- ⓲ 雷達罩專用反射片

外閃vs.棚燈，該選哪支燈？

選燈初期到底要選多少瓦的閃燈、棚燈呢？還是說買一支持續燈就好？或者其實外閃也可以有很好的發揮空間？在這邊讓我來說說自己的故事吧。

馬克的選燈經驗分享

攝影棚剛成立時，馬克是買了兩支300瓦、兩支600瓦閃光棚燈，和兩支有400瓦出力的持續光燈箱。原以為我最常用的會是400瓦的燈箱，因為它是持續燈，所照即所見，加上出力大，應該可以支援打柔光吧？！可是一年後，我就把這兩個燈箱賣了，因為在這段期間，我的使用次數是零。

後來我才了解「400瓦持續光燈箱」常用在錄影上，拍照因為光圈快門的關係，使用機會不大；反而當初感覺最用不到的600瓦閃光棚燈，卻是我留最久的一組燈。老實說，馬克以前也是聽了許多意見才做出決定，網路資訊雖然豐富，卻沒有方向，弄到最後全都包了，這就是所謂的花錢學經驗。我認為在購買前，應該先看你的主要拍攝目標、攝影棚的大小及個人常用的光圈值為何，再依據你的技術來買燈具。

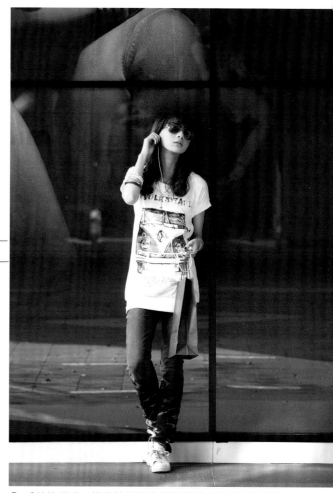

⬆ 戶外拍照時，機動性最好的就是外閃，特別是隨時都會有警衛來趕人的拍攝狀況下，外閃可以讓我們快速按下快門，照片ok就閃人。

外接式閃光燈

外接式閃光燈，是大家第一個會買的閃光器材。其實外閃的出力並沒有想像中的虛弱，有人說外閃的出力相當於50瓦的閃光棚燈；也有人說是100瓦的閃光棚燈；更有人說N家外閃的出力小於C家外閃，所以買C家是賺到了等諸如此類的說法。馬克跟大家一樣，看過很多讓人眼花撩亂的訊息，而且全都相信！不過，經本人實際親身測試後，這些說法還是看看就好！

光線出力超級比一比：閃燈 / 棚燈 / N家 / C家

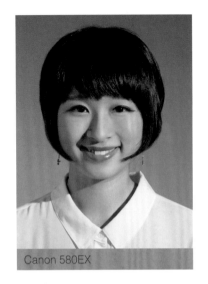

Canon 580EX

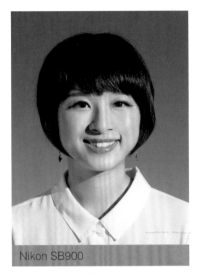

Nikon SB900

外拍燈

棚燈

Note

目前除雷達罩外，很多給外閃用的燈具配備，已經很接近棚燈。

　　上面的照片用測光表量的打光距離為一公尺。你可以發現一支含燈罩的200瓦棚燈和一支全出力外閃　（zoom＝105mm望遠端）的中央出力值是差不多的；而Nikon SB-900和Canon 580EX的出力也是差不多的。

　　透過這個測光實驗，馬克對外閃的出力也感到十分訝異！不過，外閃使用大出力，回電速度是非常慢的，即使是二分之一的出力，閃燈的回電速度也沒辦法趕上相機的拍攝速度，在拍了數十張後，外閃就會燙到不行。

　　就我個人使用經驗，最好的外閃工作環境是四分之一的出力，也就是大概50瓦左右，但在攝影棚內通常會使用小光圈的拍攝，所以50瓦並不是很好的出力值；如果再加上透射傘或是柔光罩，其出力會更低。如果要在攝影棚內，除非是要使用極大光圈搭配極小出力的閃燈（一般棚燈的出力都會比外閃大），否則不建議將外閃當成棚內的主要光源。

　　在戶外拍攝環境下，外閃的高機動性是非常優秀的打光工具，只是它燈頭器材的選擇性並不多；不過在廠商的努力下，目前市面上蠻多品質不錯的外閃燈頭器材。

棚燈

　　單燈是大多數人買的第一支棚內燈具。它的好處是選擇多而且價格便宜，有些低瓦數的單燈（如：ELINCHROM D-LITE 4 IT系列）甚至比一支外接閃光燈還便宜，還能提供更穩定的大出力；所以如果沒用到TTL（Through The Lens，相機內部測光）測光功能，又需要大瓦數的出力，馬克都會建議朋友買支棚燈先。

　　一開始在棚燈的系統上就要先想清楚，因為不同廠商的燈具接環也不同，就連在原廠燈具上的選擇也有很大的差距。小眾的棚燈品牌，可能會沒有大廠所配有的燈頭器材，這會限制燈光的發揮空間，甚至可能無法使用副廠燈具。

　　像馬克最早用的是國產E牌的燈，確實很耐用，用到後面要換系統，也只有一支需要更換燈泡；而且那時它已經閃了十來萬次，超過廠商的測試極限！只是那家廠商插傘的方式異於其他家，因此在使用副廠的傘時，就沒辦法用正常的方式安裝，而是要用膠帶固定，十分不方便，所以在系統的選擇上要想清楚。

　　不過，現在已經有副廠廠商生產萬用接環，可說是一大福音。就我個人的經驗，若經費許可，建議購買原廠燈具來用，畢竟在色溫和耐用度上，還是有差的。

注意最小出力

　　在選購棚燈時，最小出力也是要考慮的，它可以補小範圍的暗部細節；因為在最大出力上，我們能以提高ISO的方式來取代，加上目前相機的降噪效果都還不錯，可以不用過於擔心。但如果要降出力、減ISO拍攝，這就不是很容易了，因為目前的相機在ISO 50的高光狀況下（註），成像品質都不太好，所以棚燈光線的出力大小，需可以調整到1/32（或最小為10瓦的出力）也是需要考慮的條件。

　　舉例來說，韓國品牌Fomex或是日本的Comet棚燈，其出力大小就能支援到1/64，適合在棚內拍攝具有淺景深的照片。另外，由於感光元件大小不同的關係，若在相同的光圈數值下，APS-C片幅需要往後退幾步，才能完整地將拍攝目標納入，因此會拍出比全片幅深1EV的景深，所以使用APS-C機身拍攝時，小出力的燈可以輔助拍出類似全片幅機身的淺景深照片。

　　棚燈有分單燈、電筒和外拍燈。馬克通常會建議先從外拍燈和單燈下手，如果是常外拍的人，可以考慮先選購外拍燈；外拍燈加上專用的燈頭器材，拍出來的效果往往會超出我們的預期。而目前的外拍燈輕量、回電力更強，不論是外出拍照，或是在室內當移動棚燈用，都是不錯的選擇。

　　當然，外拍燈比較麻煩的是有些燈的出力不會很大，而且回電速度不像棚燈那麼快（不過如果不是連拍，其實也夠用了），加上有用電量的限制，所以在室內單燈還是最好的選擇。當然，如果財力許可，大出力和光質穩定的電筒也是不錯的選擇。

Note

一般來說，目前的數位單眼ISO 50都是模擬出來的，和ISO 100的曝光度會差到1EV。

◆ 電筒

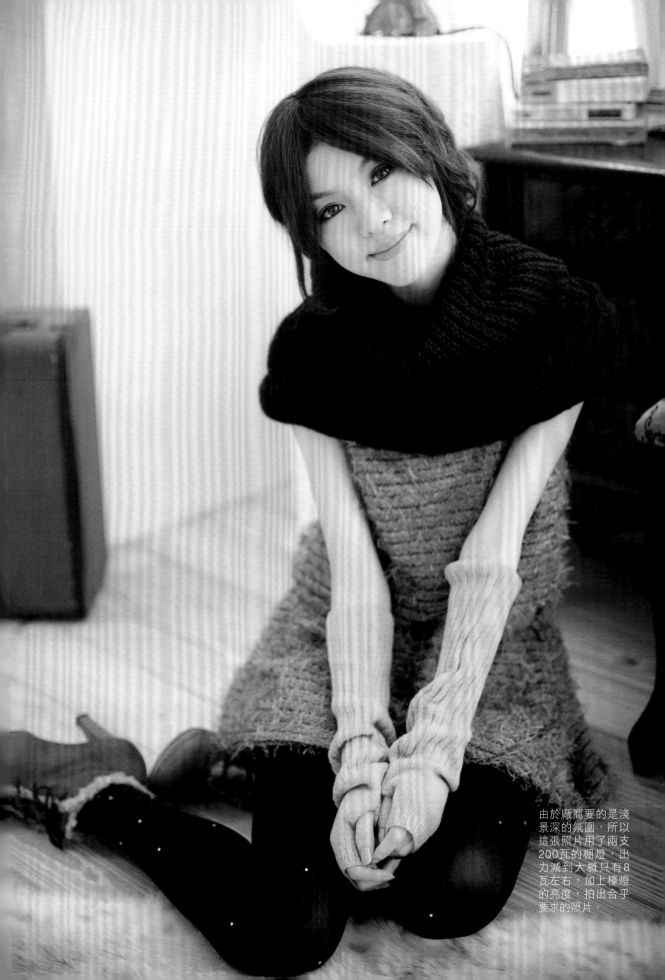

由於廠商要的是淺
景深的氛圍，所以
這張照片用了兩支
200瓦的棚燈，出
力減到大概只有8
瓦左右，加上檯燈
的亮度，拍出合乎
要求的照片。

◆ 拍攝的時間是晚上,但廠商想拍出有自然窗光的照片,可利用跳燈的方式,放置在窗簾後方,加上較小的出力,打出適合窗光又不會太硬的光線。

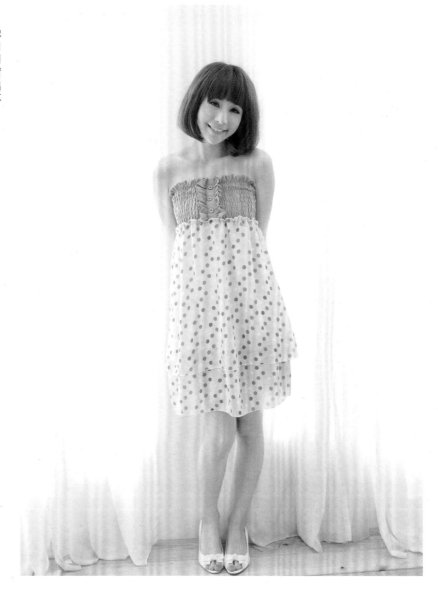

燈的出力和支數的選擇

　　燈的出力及支數,視攝影棚的空間大小而定,如果拍攝空間在5坪以下、天花板高度在3米1以下,建議買小瓦數的燈就好像300~400瓦就是小瓦數的燈,當然如果可以買到200瓦是最好的,因為這樣在拍攝時的光圈控制範圍就可以很大。

　　什麼是光圈的控制範圍呢?其實棚內的拍攝並不一定都要用小光圈拍攝;如果都用小光圈和DC拍出的全景深有什麼不同呢?特別是在棚內搭景拍攝,若要仿自然光情境,用F4以下的光圈是最好的。

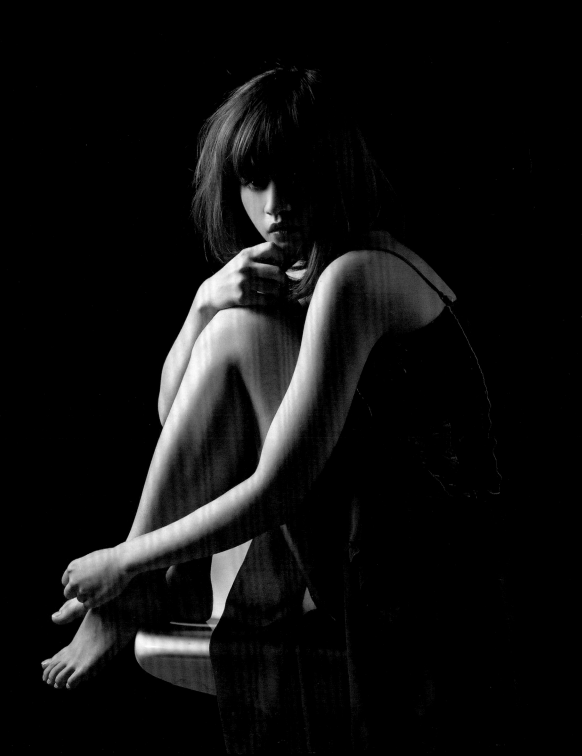

在比較小的攝影棚中拍
攝時，最怕的就是暗部
的控制，如果廠商需
要的是low key的照片
時，如何把光線遮掉就
是一個學問了；所以小
棚的控光是麻煩在暗部
的控制，而大棚則是麻
煩在整體亮度的均勻。

可以想一想，你在室內以自然光拍攝時，會用到F4以上的光圈嗎？除非你所處的拍攝環境有三面以上的大窗，不然以現場的光量，要用到F4以上的光圈值是很困難的，所以仿照自然光，當然要先由光圈下手。如果要使用F4以下的光圈值，燈的出力當然就不能太大。此外，若拍攝空間不大，像是天花板在3米1以下，就很容易產生大量的反射光線，這時擁有小出力的燈，就能解決這個問題（黑棚的情況會不一樣）。

如果你拍攝空間有5坪以上的空間，且天花板有3米1以上，那可能就要買600瓦左右的燈，因為空間一大，光線反射就少；相對的，就要用大出力來補足，因此大家可用坪數的大小來決定燈的出力多少。

那要買幾支燈呢？雖然說是越多越好，但以一般人的經濟狀況，是沒辦法這樣弄，建議會發光的燈具（含外閃）至少要三支以上，最好是四支。因為在三支燈的狀況下，只能算是堪用，如果是使用背景紙打光，三支燈就會比較吃力，尤其是在各個佈光點的補光；如果有四支燈，就能應付多數的拍攝情境。

馬克經驗談
燈具選購總整理

1. 小攝影棚買出力小的燈：拍攝空間5坪以下、天花板高度在3米1以下，最好購置200瓦左右燈具，勿超過400瓦。
2. 大攝影棚買出力大的燈：拍攝空間5坪以上、天花板高度在3米1以上，最好購置600瓦左右燈具。
3. 外接式閃燈的出力並不亞於棚燈，但因回電速度較慢且容易發燙，須考慮拍攝模式；若時常連拍，建議購買棚燈為宜。
4. 棚燈有分單燈、電筒和外拍燈，建議一般人由外拍燈和單燈先入手為宜，如果須高速連續拍攝，單燈較為適合。

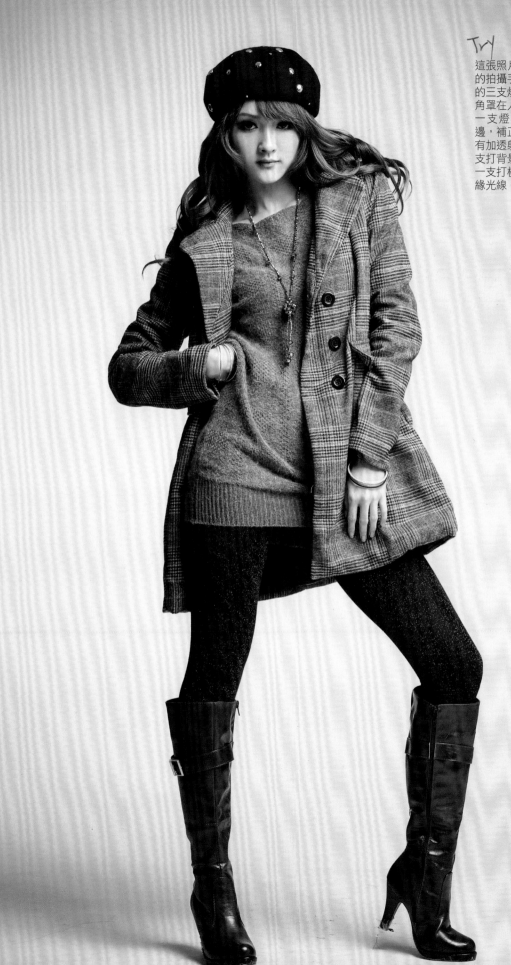

Try

這張照片是一般背景紙
的拍攝手法,馬克只用
的三支燈:一支主光八
角罩在人的右上方,另
一支燈在拍攝者的旁
邊,補正面反差。燈上
有加透射傘;最後再一
支打背景,有時會再加
一支打模特兒左邊的邊
緣光線。

燈頭配件的選擇與使用

市面上的燈頭配件有非常多的選擇，跟燈比起來，其實它們所需的花費更為驚人。即使只是拍攝單純的背景紙，但為了營造各區域的光影變化，有時用到的燈頭配件會比想像中的超出很多。

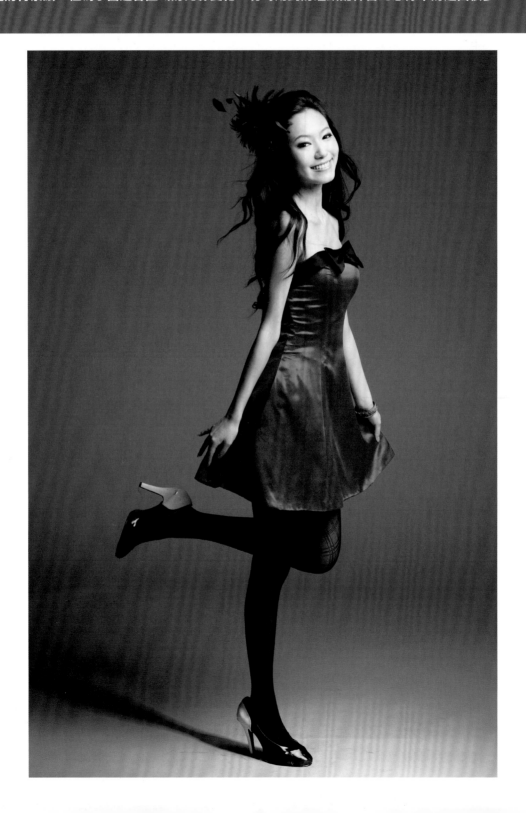

馬克的小故事

想起馬克當初剛買下棚燈時，看著一組兩支200瓦的小燈放在專業的箱子中，心中的悸動難以形容！還沒開始拍攝，我的腦海中就浮現很多未來會拍的影像，越想越激動，恨不得馬上棚拍。不過我想像中的未來，卻逐漸被挫折給打敗了……

一張應該是室內柔光的美少女作品，臉上卻是生冷的硬光，怎麼會這樣？那換個方法打光好了，於是我盡其所能地跳燈，卻跳出一張張「超現實」的照片，戶外異常清楚而室內光線明亮的超景深照片。

好吧！那不然來加個傘！因為買燈的老闆說傘很好用，打下去就會有柔光了。不過，再加上那支小銀傘後，光線怎麼比剛剛的跳燈還硬？！我忍不住在心中滴咕：「難道是老闆騙我嗎？」

我想很多人都曾經歷過類似的打光過程，從興奮到失望，甚至放棄。原來，要實現腦海中理想的棚燈世界就和中樂透一樣困難。

好的燈頭配件，帶你上天堂！

其實老闆並沒有錯，而是我們用錯地方。棚燈系統因為有許多燈頭配件而有趣，有些可以讓線更有方向性；有些能讓光線更柔和；有些則是讓光線變得有個性。有時一組棚燈買起來的錢，搞不好都沒有燈頭配件多！（當然，如果你入手的是高價的電筒組，就另當別論了。）

好的燈頭配件，不但讓白平衡更加準確，甚至連柔化光線的效果都會超乎你的想像，這也是為什麼有些原廠的燈頭配件會比副廠的貴上許多。而且各家燈頭配件接環都不一樣，就像各家單眼的鏡頭不能通用，所以選擇一家擁有較多燈頭配件的棚燈供應商是很重要的，不然當你想要某種特別效果的燈光，你原先買的那家棚燈製造商卻沒有提供相關配件時，就會讓你欲哭無淚。

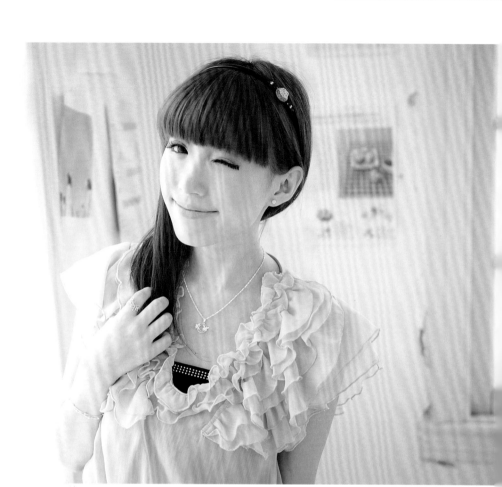

⚲ 相對於完全打光的環境，半自然光的情境不見得比較好拍；窗光和室內光線的融合有時比想像中更加困難。我在模特兒的左邊補一支燈，並在這支燈和模特兒中間隔一塊珍珠板，控制補光的柔度，讓補出來的光線更像室內的自然反光。

　　使用燈頭配件時，很多人都不太了解他們所臨的光線狀況，接下來會介紹棚燈常用的燈頭配件。目前這類配件也有一些是製造給外接式閃燈使用，只是體積沒辦法像棚燈用的那麼大，但相對的也比較便利，像快折式的柔光罩我就覺得是很好的設計，特別是戶外拍照時，攜帶方便也好移動，是不錯的選擇，只是柔光的範圍就沒棚燈來的廣。

傘

　　一般來說，傘有分透射傘、白面反射傘、銀面反射傘等。傘是很多人買燈時，第一個會買的燈頭配件（其實應該是燈罩才對，但是因為很多廠商都會送，所以不太需要買），原因是它是最容易攜帶和安裝的燈頭配件，一支傘收起來的空間有時還比燈架小，所以馬克外出時都會帶著。但是傘算是比較沒有方向性的燈頭配件，所以如果是要打局部光時，就不是很好用；比較適合用在製造大面積的柔光。

透射傘

　　品質好的透射傘，幾乎可以達到「沒有影子」的效果，像Elinchrom原廠的透射傘就是不錯的選擇，有時可以用在補反差。

⬆ 透射傘

⬆ 白色反射傘

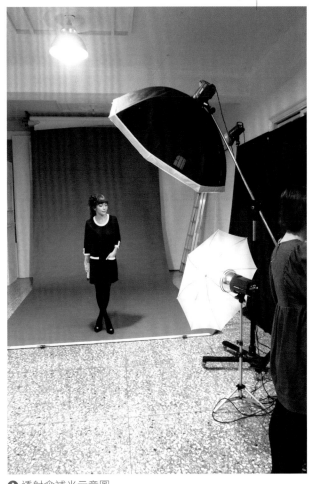

⬆ 透射傘補光示意圖

大型反射傘

180cm的大型反射傘，可作為拍攝團體照時的正面光線，或是拍背景紙時，可以幫正面補光，甚至於戶外拍攝，因為傘的攜帶性高，也可當成大型的八角罩使用，但要注意燈架的強度要夠，不然會很容易倒下。

銀面反射傘

銀傘的光質，硬中帶軟，馬克較少使用。其光線的特質和之後說到的雷達罩很像，只是在戶外拍照時，雷達罩不易攜帶，所以馬克在外拍時，通常是帶傘出去比較多。

總而言之，傘有方便攜帶的特點，但麻煩是光線的範圍不好控制，所以如果是在狹窄的空間內使用，傘並不是很好用的控光工具。

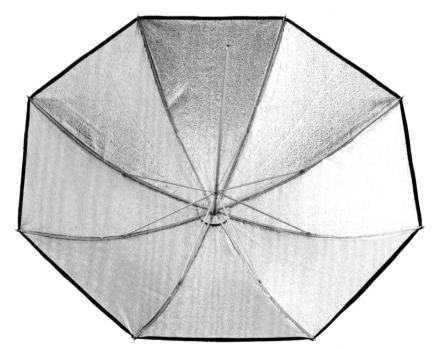

↑ 銀面反射傘

銀傘的光質是硬中
帶軟，和雷達罩很
像，只是傘的擴散
範圍比較大，不是
很好控制。

柔光罩（無影罩）

　　很多人第二個會買的燈頭配件是柔光罩，又稱「無影罩」，有方形及長條狀的。和傘不同，柔光罩是比較有方向性的柔光器具，可以把光線控制在你的拍攝主體上，簡單地控制主題和背景的光線亮度，也能進一步地藉由亮度上的差異，分離主題和背景。

　　一般來說，馬克會將方形罩用在頂光時，或是只打亮模特兒的上半身，製造較大的反差效果；而直方罩有時會用來打出模特兒的邊緣光，分離出模特兒與背景，有時也會用在側光。一般來說，柔光罩幾乎是攝影棚內必備的工具，只是不易攜帶，是個缺點；不過，目前市面上已有可以折疊的柔光罩，雖然長度不夠，但我想未來應該有機會研發更大的尺寸吧！

　　雖然柔光罩本身便是具有方向性的燈具，但是要打範圍較窄的光線時，仍是心有餘而力不足，此時軟蜂巢就可以解決這個問題。在柔光罩上加裝軟蜂巢，可輕鬆控制光線，營造出窄光效果，卻沒有直打的亮度。

　　至於柔光罩的大小，其實是決定於拍攝主體的體積，大的柔光罩雖然可拍更大的東西，但光線的範圍就會比較廣，而且對於一般小型的攝影棚而言，太大的柔光罩在收納上也是有很多的問題，建議先從80×80公分左右的大小買起，再加個長條罩，就可以應付大多數的拍攝工作了。

⬆ 軟蜂巢

⬆ 軟蜂巢安裝在柔光罩上的情形

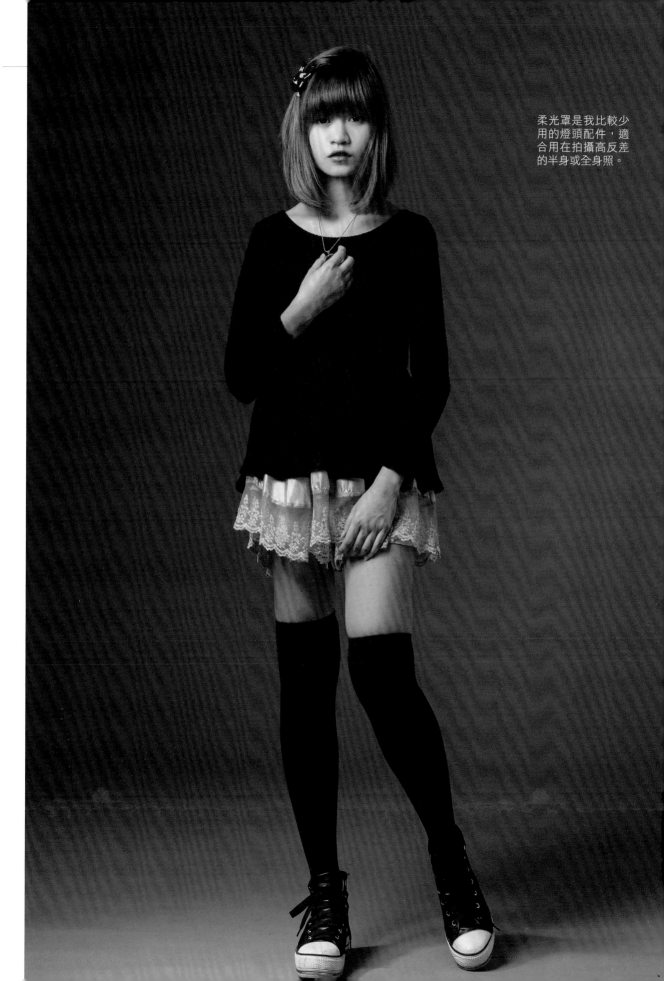

柔光罩是我比較少
用的燈頭配件，適
合用在拍攝高反差
的半身或全身照。

八角罩

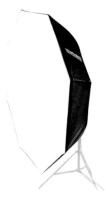

↑ 190cm八角罩

　　八角罩可提供大範圍的方向性柔光，而且能輕鬆地製造眼神光。一般來說，八角罩從80公分到180公分都有，視拍攝用途而定；馬克之前用國產ET燈時，原廠只有提供120公分的八角罩，拍一個人的時候夠用，但如果要拍兩個人以上，就會有柔光範圍不夠廣的問題；後來使用Elinchrom的燈，就有135公分至180公分以上的八角罩可以選擇。目前也有副廠廠商生產的八角罩可以選擇。

　　馬克大多會利用八角罩打45度角的往下光線，因為這樣的光線可提供反差對比，加上八角罩具備大面積的柔光效果，可以創造合適的反差，卻又不失柔光效果的照片。

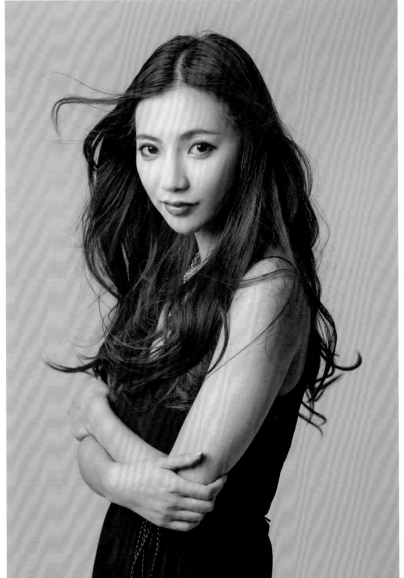

八角罩除了可提供大面積的柔光外，也能打出明顯的眼神光，即使取半身景，眼神光還是很明顯。

八角與柔光罩的比較

　　說到這裡，一定會有人拿八角罩跟180公分的反射傘比較。其實就柔光效果
而言，兩者是差不多的，其差別在於光的方向性；反射傘是擴散性的柔光，而
八角罩則是有方向性的柔光。如果在較小的棚影棚中，180公分的反射傘沒辦
法打出具有反差又有柔光效果的光線，除非你的牆壁都是黑的，或者完全是不
會反光的材質。因此馬克建議買一支八角罩來玩玩，雖然它真的很佔空間。

八角罩的光線柔和，在左下方有些暗部的細節，藉此產生反差增加照片的立體感。

　　另外，有時八角罩也可以拿來「仿環閃」，雖然效果不會像正牌環閃那麼
好，但也是不錯的玩法。（參考下一頁的照片）

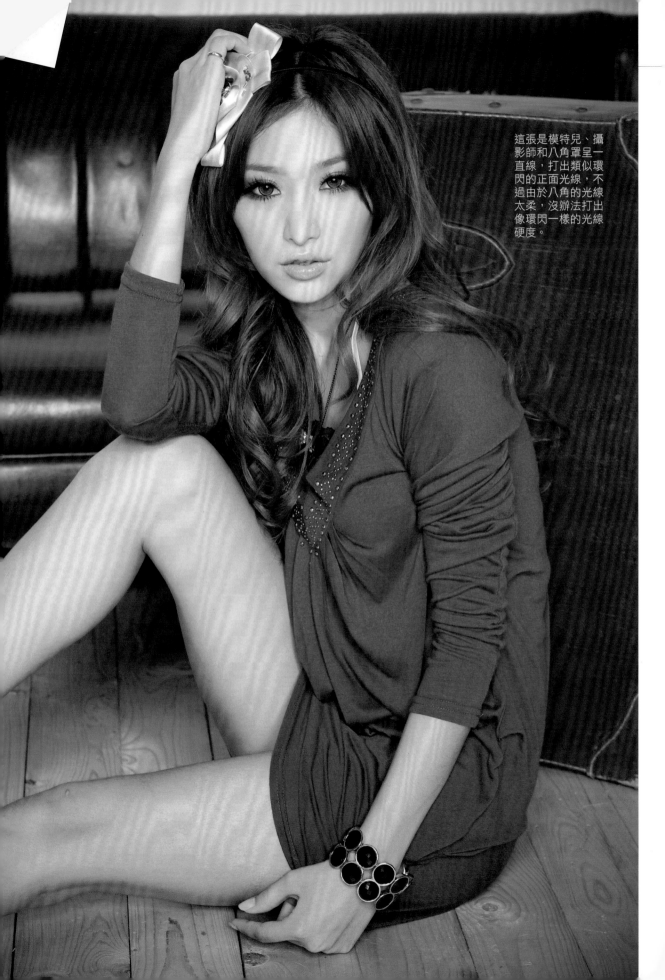

這張是模特兒、攝影師和八角罩呈一直線，打出類似環閃的正面光線，不過由於八角的光線太柔，沒辦法打出像環閃一樣的光線硬度。

雷達罩

　　雷達罩很可能是一般人最晚買的燈頭器具，但在攝影棚中，它卻是蠻常使用的器材，特別是有拍攝人像的需求。雷達罩的光線硬中帶軟，可以打出光線的線條，卻又不會很生硬，在歐美時尚流行雜誌中，很常看見雷達罩的運用。

◑ Elinchrom Softlite Reflector 55° 44 cm / silver

◑ 這是標準的雷達罩打法，可表現出模特兒的個性。

如果你有意拍出具有強烈光影效果的影像作品，雷達罩是不可或缺的工具。它可以用在正面主體光感的呈現，也可以用來勾勒邊緣光。如果怕雷達罩的光線沒有明顯的方向性，也可以加裝大片的蜂巢罩來限制光線的走向。這種手法常會用在拍攝風格比較冷調的作品，或是需要突顯主題光線的題材。

甚至我們可以在雷達罩前方，套上大片的柔光布，讓它變成光線柔和又可以打出大型眼神光的工具，這一類的打光技巧多半是用在彩妝的拍攝上。雖然雷達罩在攜帶上十分不便，但馬克認為它算是棚內必要的打光器材。

↻ 雷達罩可用於彩妝拍攝。

圖中的主光是由雷
達罩打出：為有個
性的光線；背後的
光影則是用另一支
燈加蜂巢控制方向
所打出的。

燈罩

　　這應該是許多人第一個擁有的燈頭器材（因為大多數的廠商都會送），其實經由準確的測光，燈罩也可打出似雷達罩的效果，只是光質比較硬，沒有雷達罩好用，但在缺少經費的攝影棚，也不失為替代方法。有些原廠也會再分出「傘罩」，功用在於加上傘時的柔光效果。

　　其實馬克買過副廠的燈罩，最大的差別是在於內層表面的電鍍層。好的燈罩，可以看出內層的電鍍十分均勻，打出來的光線硬中帶柔；比較差的燈罩內部電鍍層會比較光滑，通常打出的光線質地會比較硬，不是很好用。

　　所以燈罩的好壞與否，也會影響你用傘打光出來的效果，在購買時需要特別注意。雖然在一般的拍攝狀況中，燈罩不見得是最常用的工具，但如果需要控制光線的方向，它算是比較容易到手的控光工具。

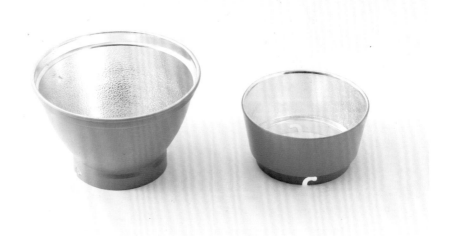

↑ 不同反射角度與大小的燈罩。

> **Note**
>
> 通常好的棚燈廠商，其燈罩的種類也會比較多。

↑ 電鍍層對打光的品質影響很大，隨著燈罩的反射角度不同，電鍍層也會有所不同。

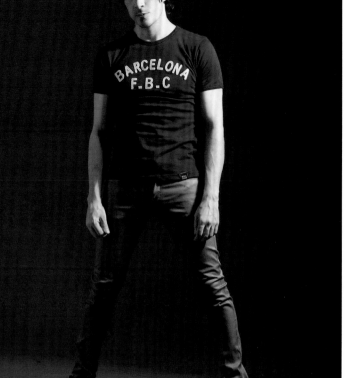

用光線的反差製造氛圍，燈罩的硬光也可提供不錯的創作光線。

四葉片和蜂巢

　　以網拍市場的拍攝需求為主，大多廠商都會要求具有柔光效果的照片，會比較少用到四葉片和蜂巢的燈頭配件；但如果你的產品需求是要比較多的對比光線，它們就會是必備工具。

　　在拍攝具有強烈對比的照片，最重要的就是控制暗部表現和光線走向，如果光使用燈罩，其光線的走向往往不是我們所能控制的，這時就能加上四葉片或是蜂巢來控制。有些四葉片，還可以加上濾色片打出不同顏色的色燈，甚至可以加上蜂巢，來限制光線走向或是遮住光線，讓鏡頭不會因為吃到光線而產生曜光。

　　大多數商品攝影會更加注意對光線的控制，如果有太多擴散的光線到處亂跑，只會讓拍攝的情境更加複雜；所以有商品攝影的需求，是一定要準備四葉片和蜂巢。

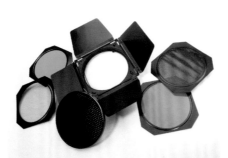

⬆ Barn Door & Honeycomb Grid & Gel Set

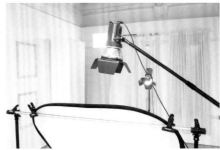

⬆ 四葉片用於單拍的情形

由於廠商要快速的更換背景紙的色彩，因此我們用兩支燈打在背景上，利用不同的色片組合，打出不同的背景色。

控光幕（柔光布）

控光幕或柔光布主要作用在於反射光線，或是在戶外急用時的柔光效果。先來說說控光幕，其實控光幕和反光板是很像的東西，只不過它是一片高織密度的布，我們在使用時，除了可以反射光線外，也會用在透射光線，和透射傘的效果有點類似。

那為什麼不用透射傘呢？視光線的拍攝需求而定，有時在戶外拍照，為了仿窗光的拍攝情境，就會用大片的柔光布拉成長條性的控光幕，然後再依自己的需求控制後方棚燈的遠近和走向，不是把傘裝在燈上可以解決的。所以，馬克在外拍時，都會準備大片的柔光布，折成小小一片，要用的時候就可拉成大片的柔光窗簾，是很好的控光工具。

至於要不要買現成的控光幕呢？如果有錢時，可買來用，畢竟控光幕的下方設有滾輪，移動上會比較方便；而且有些是可以轉換方向，在光線的控制與利用上會有比較大的調整空間。當然如果沒這個預算，買個便宜衣架再加上柔光布，也是另一種選擇。

⬆ 控光幕的架設使用實況。

◀ 照片中的右方是一片柔光幕，我們利用它來柔光；而在布的後方是兩支裸燈，製造假自然光的感覺。

反光板和珍珠板

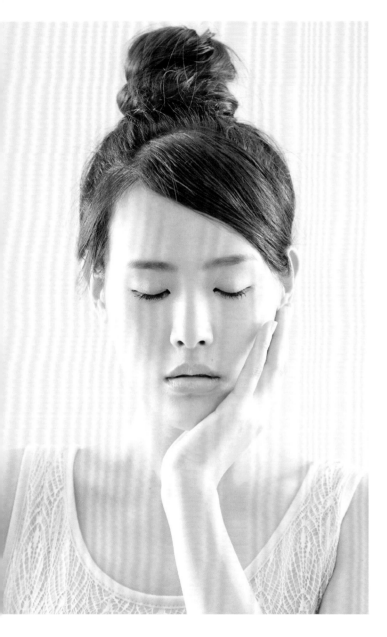

反光板、珍珠板和控光幕一樣，都是反光用的器材。反光板多半使用在外拍上，雖然在棚內拍攝時也會使用，不過大多是用在拍半身以上的照片或是鋪在地上，補上方反差。

珍珠板是大多數棚內常用的反光工具，反射的光線較為柔和，而且目前大型的珍珠板尺寸大約在240公分左右，可作為拍攝全身照的反射。馬克有時會拿珍珠板當透射傘，因為它的光質柔和，接近無影的感覺，可用於柔光的補光。珍珠板也可以當成白色的背景牆使用，在棚內的用途十分廣泛。

⬆ 珍珠板可以當作反光板、透射板，也可以用來遮擋雜光，是相當多工的工具。

↪ 拍攝半身時，珍珠板可以用來當夾光工具，補強反差。（可參考161頁的實拍案例）。

各種燈頭配件的光線差異

最後，我們透過照片來整理本篇介紹的各種燈頭配件與工具，從照片中的光線來區別它們的差異性；也可以從背景的亮度，了解不同燈頭器材配件，對光線方向性的控制有何不同。

Elinchrom 85cm透射傘

外拍燈

105cm白反射傘

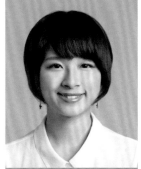

185cm白反射傘

Elinchrom 85cm銀面反射傘

90x90cm方罩

50x135cm柔光罩

Elinchrom 100cm深八角罩

135cm八角罩

120cm反射式八角罩

Elinchrom70cm 雷達罩
＋銀面反射傘

燈罩

這個時候，我應該用什麼器材？

不論是面對自然光、人造混和光線或是在棚內可以完全控制光線的環境，都會因為想太多亂了手腳，最後打出不是自己想要的光線。其實打光的時候，最怕想太多，一支燈就可以完成的事，往往就在想太多下變了調；當你開始走入「想太多」的迷陣時，請記住「勿忘初衷」，才不會被太多想法帶走。

依據想要的氛圍，選擇光線

左圖是在正午在某間店內拍攝的照片，一開始馬克是用單純的自然光拍攝，但因室內是燈泡的色溫（約2500~3500K），而戶外是太陽下的色溫（5000~6500K），兩者差了大概有2500K左右，如果想保留室內的暖色調，戶外的色溫就會變成藍色而不討喜。

為了解決這個問題，馬克先從戶外打閃燈入室內，想製造出陽光的感覺：只是這樣一來，照片的氛圍卻顯得十分怪異，所以後來還是用跳燈的方式，把室內的色溫中和後，就可和窗外的色溫拉近，得到一張順眼的照片。雖然跳燈是十分常用而且比較沒技術性的打燈技法，但其實仍可以在很多場合中，得到十分不錯的效果。

離機閃跳燈，打出漫射柔光化

下圖雖然和左圖照片的光線狀況很像，但是如果在這張照片中採用同樣的打光方法，我們所要的前景就會被閃燈打得太亮，甚至光線也會有些生硬。可用離機閃，把閃燈放在照片的右方（窗戶在圖的左方），利用離機跳燈打光，讓室內的光線漫射環繞，就可得到所需的氛圍。

先瞭解感覺，再選擇器材

　　假設我們要突顯畫面中模特兒的個性風格，就可以選擇用硬的光感去營造，可以用雷達罩或是燈罩直打；當然也能選用柔光罩，但相對地，這樣的光線所表現出來的個性感，就沒想像中的強烈。

⟳ 為了表現出個性，選用雷達罩，而不是八角之類的燈頭配件。

　　所以不只在外拍上，在棚拍中也是如此；在拍攝之前，一定要十分了解我們所要追求的畫面構圖、光線所營造出來的感覺，這樣在使用燈頭器材及配件時，才不會慌了手腳。

◖ 需要表現出比較柔光的感覺時，我們就會用柔光罩而不是雷達罩。

Chapter 2

Camera Setting for Lighting

相機和燈的二三事

棚拍是一件很有趣的事，相機和閃燈這看似沒有相關的兩者，卻可以在按下快門後，在影像上產生連結。不過，很多初學者都會把相機和閃燈當成是單一個體使用；當畫面太暗時，就把燈的出力調大。如果是在完全黑暗的環境，當然是可以這樣做，但如果現場還有環境光，就沒有那麼簡單了。

有些人習慣使用A（Aperture，光圈先決）模式，自己決定光圈，快門由相機決定。簡單的自然光情境，可以這樣做。但在加入閃燈後呢？似乎就沒這麼簡單囉！

若沒有基礎的拍攝理論，只會讓自己的拍攝信心越來越少，最後就放棄打光的技法。其實打光就像我們剛開始在學習拍照，會有很多基本觀念要學習的，奠定基本觀念，才能在不同的拍攝情境，找出適合的光線。

就像前輩說的「前景靠光圈，背景靠快門」，這句話非常適合用在打光上。因為不同的光圈數值，會改變燈的出力大小，而不同的快門速度，則會改變背景的亮度。馬克會在後面的章節，利用實例示範讓讀者了解它們差異性；但最重要的是改變之前拍攝自然光的既有習慣，才能讓之後的棚拍打光更加順利。

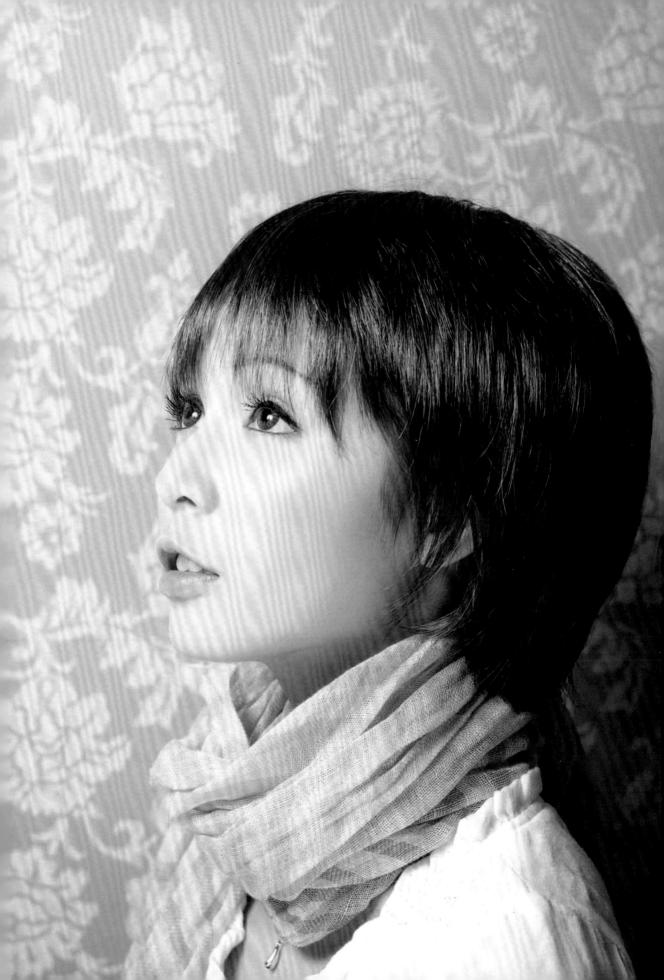

我應該要用什麼模式？

初學者剛開始都會用P模式拍攝；上網交流後，變成使用A模式；當然有時也會用T模式；而最難上手的M模式，就要看個人的練功時間而定。但對閃燈來說，這些模式有何影響呢？

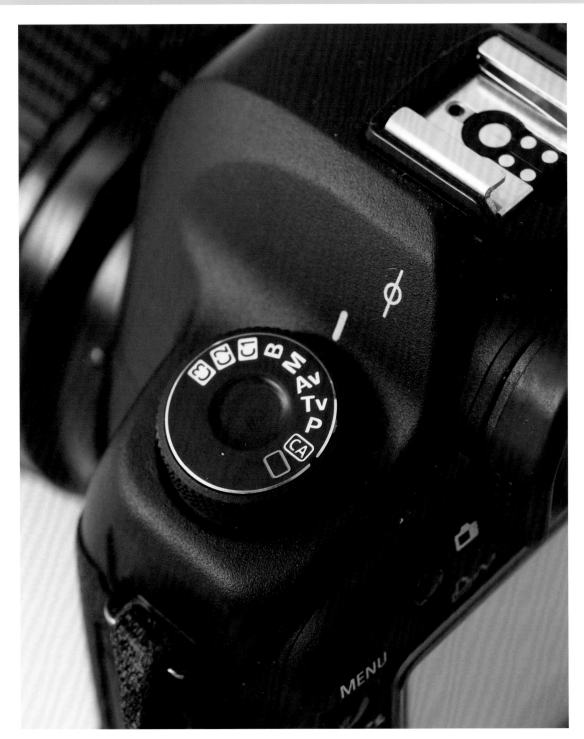

P模式（Program AE，程式自動曝光）

相機會依據自動測光的結果，指派完成「正確曝光」所需的光圈與快門組合，這是很多人都會用到的模式，其實有很多攝影老手還是會用P模式去拍攝；主要是因為近年來的相機，在測光和人工智慧上越來越聰明，所以讓相機自動判斷光圈、快門，拍出理想照片的成功機率越來越高；如果不需要控制景深和快門，用這個模式拍照可以安心的構圖。不過，P模式適合用在打光上嗎？其實是不太好的哦！

我們可以從「前景靠光圈，背景靠快門」這句話來了解打光時，最適合哪一種拍攝模式。因為我們在用燈時，光線主要都是打在主體上，而燈的出力主要是依光圈值的變化改變的；至於背景，因為燈的出力可能打不到，所以背景的亮度是依快門的速度來控制的。因此，如果我們將相機設置在P模式，那就沒辦法控制快門和光圈，也就無法控制被攝主體與背景的亮度了。

當然，如果你是高度依賴TTL自動測光的使用者，那用P模式也是ok的；但如果你是用手動閃燈或是棚燈，就麻煩把P模式遺忘吧！因為它只會讓你的拍照更加麻煩。

A模式（Aperture，光圈先決）

很多玩家在進入某個階段後，就會高度使用A模式，特別是近年來相機的測光更精準、寬容度也更高後，這個模式是非常實用的。

我們在拍照時，大多都會專注在光圈的變化上（畢竟控制景深也是一門學問），所以用這個模式會讓我們更加注意在構圖和光圈的控制上，不需考慮快門而錯失最佳的拍攝時機。只是，這模式適合用在打光上嗎？和前面的P模式很像，在有TTL時，這模式還ok，但如果是在棚拍上，也不建議用A模式。

現場光與打光效果混雜，
使得佈光失敗。

使用A模式讓相機自動設定快門速度時，因為相機與閃燈的速度不同步，拍出
這樣一條黑邊的照片；快門速度越慢，黑邊越寬。

以棚燈為例，會有「同步快門」的限制。一般來說，相機的同步快門限制都是在1/160～1/250秒之間，如果你用A模式在戶外拍攝，很有可能會因為相機對環境測光時，自動設定快的快門速度，超過最高快門速度限制，因而拍出一半黑的照片；很多新手在用燈時都不太了解，還以為是相機掛了。

如果是在棚拍，那更麻煩，因為棚內的光線通常都不是很夠，所以相機為了讓「曝光正常」，會自動使用慢速快門，因而得到一張同時吃到現場光和環境光的照片，壞了原本的打光佈局。所以如果非必要，也是不建議使用A模式的。

T模式（Sutter Priority，快門先決）

這應該是目前比較少人用的模式，因為這模式是在相機上固定好快門速度，讓相機依據測光結果自動決定光圈的大小，如果在棚拍中使用T模式，也會出現黑邊，馬克也是不建議的。

M模式（Manual，手動）

其實棚燈的出力大小和光圈是有關的，和快門則沒什麼關係；因為棚燈的出力的瞬間都很快，大多會在1/800秒到1/15000秒之間，依燈的特性而有些微的差異。通常電筒是比較快的，單燈會比較慢；但無論如何，都快過相機的快門速度。一般的高階機種最多也是在1/250秒左右（岔個題外話，早期的Nikon單眼，因為是混合式快門設計，如D50，最快的快門速度可達到1/500秒左右），所以相機快門的速度跟不上閃燈的速度，因此快門的速度並不會影響燈的出力，反而是光圈的大小影響比較大。

同快門不同光圈實拍範例（固定快門/125秒）

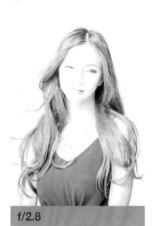

f/2.8

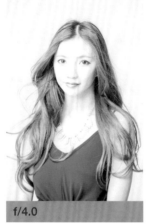

f/4.0

f/5.6

f/8.0

f/11

f/16

f/22

　　從上圖，我們可以看出在不同的光圈值下，照片的亮度會產生很大的變化，所以棚燈的亮度是可用光圈值去改變的。在沒有持續光干擾的攝影棚中，或是拍攝現場的持續光測光值和棚燈的測光值相差到5EV以上時，現場光就會失去其作用，無法影響相機的光圈，所以只剩棚燈的亮度是可以由光圈去控制的。

同光圈不同快門實拍範例（固定光圈F8）

1/320秒

1/160秒

1/80秒

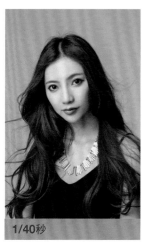
1/40秒

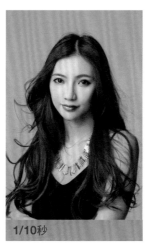
1/10秒

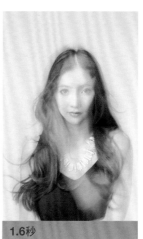
1.6秒

　　同樣的，我們將光圈值固定，更改快門速度，除了1/320秒，因為已經超過閃燈的同步速度而拍到快門簾外，當快門速度為1/160秒~1/10秒之間，可以看出照片的亮度並沒有太大的變化，當快門速度慢至1.6秒時，會因為吃到現場光而產生疊影的狀況。從光圈跟快門的數值變化，我們可以看出光圈可以影響棚燈的出力，快門速度反倒沒什麼太大的影響。

　　由於馬克的個人攝影棚有對外出租的關係，所以常有機會觀察新手在棚拍時的習慣。許多初學者在一開始的拍攝模式就設定錯誤，所以拍出來的照片才會感覺都怪怪的，最大的問題就是很多人都會用A模式！我自己在拍攝時，比較常使用M模式，甚至只是固定快門在最快的快門速度（像Canon EOS 5D MarkII是1/200秒），然後改變光圈的數值來拍攝我要的影像。

ISO和白平衡在棚燈世界的重要性

在底片時代一切細節都要在拍攝時一次到位,更改ISO從來不是可以臨時變動的選項,白平衡更是麻煩,不僅要有濾鏡,還沒有辦法保證效果是正確的;但拜數位攝影科技所賜,這些設定不僅可以任意更改,還能幫我們省下許多費用!

在底片時代的ISO是無法任意更改的，因此就會出現在白天，仍使用粗粒子的高ISO底片情形。

數位時代的可變性與可用性

在底片時代，感光度不是被熱烈討論的話題，因為在底片裝入的那一刻，一切就決定了，除非像有些120相機可以更換片匣，或你願意將拍到一半的底片拉出來，再放入其他感光度的底片，不然應該沒辦法做更改。如果發現用錯了感光度，只有能在沖洗時，用增感或是減感的方式來調整，不過這不是完全地把感光度提升，只是將亮部區域做局部修正，簡單地說，就是底片的後製修圖。

進入數位時代後，感光度多了可變性和可用性，ISO變成是可以更改的選擇；雖然在早期，很多機身的高感光度表現都不是很優（最多用到ISO 400，ISO 800以上就是星點滿夜空的狀況），但你可以發現最近的數位單眼，感光可用度提升不少。

不過說了那麼多，感光度到底和棚燈到底有什麼關係啊？

秘技01

調整ISO值，就能控制閃燈出力！

棚燈的瓦數設定，都是以感光度ISO 100的狀況為基準所設定。這和閃燈GN值的設定是一樣的；很多用外閃的人都知道，閃燈的GN值會隨感光度改變。例如一支GN值為54的閃燈（感光度ISO 100），當感光度變成ISO 200時，閃燈的GN值就會乘上1.4倍，變成GN值75.6；當感光度為ISO 400時，GN值約為106；當感光度為ISO 800時，GN值就會變成148。

換句話說，你根本不需要花大錢去買高GN值的閃燈，只要你的相機在高ISO的表現不錯，小的GN值外閃同樣可以表現大出力。

活用高ISO，不花錢也能得到大出力

棚燈也是一樣的原理：如果你是用ISO 200來拍攝（現在很多機身開啟「高光優先」的功能後，就都是ISO 200起跳），那原來一支400瓦的棚燈，就會變成一支800瓦的棚燈，更別說你變成ISO 400之後，就是一支1600瓦的棚燈！基本上，這樣的出力已和小的電筒燈差不多，但價錢可是差很多。

⬆ ISO 200，燈的原出力值1/2

　　不過在這狀況下，還要你的機身在高ISO下，是可用的感光度才行。像馬克之前用Canon EOS 5D時，畫面的純淨度大概是ISO 200；而5D MarkII時，大概是到ISO 400左右。善用感光度，就可以提高棚燈的出力；同樣的，如果你有ISO 50的選項可用，就能把燈的出力減半，例如：400瓦的燈可以變為200瓦，就有機會在棚內拍出淺景深的照片。

⌂ ISO 200，燈的原出力值1/4

⌂ ISO 400，燈的原出力值1/4

秘技02

自訂白平衡，照片氛圍更合你意

白平衡在底片時代也是不能變動的項目之一。使用底片拍攝時，如果要修正白平衡，都必須在鏡頭前加上有色濾鏡來修正；而且即使修正了，也要在底片洗出之後，才會知道效果如何。和感光度一樣，進入數位時代後，我們可以自由地調整的各種不同的白平衡模式，甚至可以運用白平衡玩出不同的變化。

一般來說，棚燈在打裸燈時，都會有標準的色溫（有些高級的棚燈還多了更改色溫的功能），大部份都是在5500K上下，但有時加了燈頭器具（如透射傘或是柔光罩）後，色溫多少會因此而改變，如果是用到副廠的燈具，變化會更多，所以在此時我們就要去更改白平衡，讓色溫正確，膚色才會好看。

反射傘

柔光罩

透射傘

燈罩直打

為什麼不用自動白平衡？

　　雖然我有時也會用自動白平衡，但每台機身的性能不同，自動白平衡的判斷能力也不同，使用的基準也不同，像馬克有用過Pentax和Canon的機身，有些是會調成「真正準」的白平衡，有些則是會依現場光來決定白平衡，但不見得是你要的。

　　所以馬克在棚內拍攝，都會使用自訂白平衡決定想要的色溫值。例如秋天的感覺，會設定為偏暖的白平衡；特殊的視覺效果，也可使用比較冷色調的白平衡。

　　我個人認為，所謂「準的白平衡」，應該是能夠讓照片「看起來感覺對」的白平衡。一般最常發生問題，就是在燈泡光線下拍照的狀況。其實有些場所是很有氣氛的，但為了在白平衡上求準，有些朋友往往會把燈泡的暖色去除，弄到後來，變成和日光燈下的照片沒什麼兩樣，而讓氛圍完全消失了。

　　馬克建議大家多動動白平衡，善用數位相機即時預覽的便利性，這樣或許就能可得到符合自己味道的照片。

🔆 燈泡帶有溫馨柔和的暖色調，如果硬是調整成「對」的白平衡，反而失去原有的氛圍。

🔆 底片時代的白平衡一旦有失誤，就難以補救。這張照片就是偏藍的失敗例子。

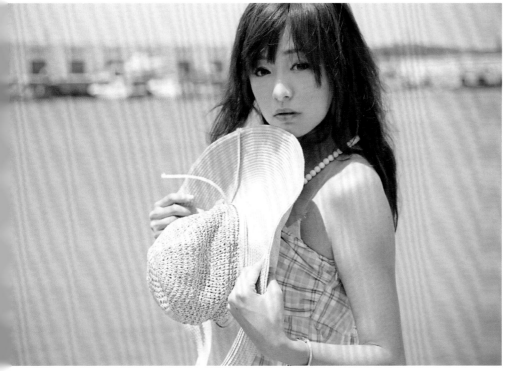

鏡頭與機身的選擇

鏡頭重要還是機身重要？我想這是很多初學者想知道的問題，甚至在各大攝影論壇上，這也是「長青」的討論話題。馬克認為燈具的好壞佔了很大因素，但鏡頭和機身如果沒有一定的水準，有時再好的燈具也沒什麼用，所以我們就來討論一下在使用閃燈的拍攝狀況下，該如何選用鏡頭和機身吧！

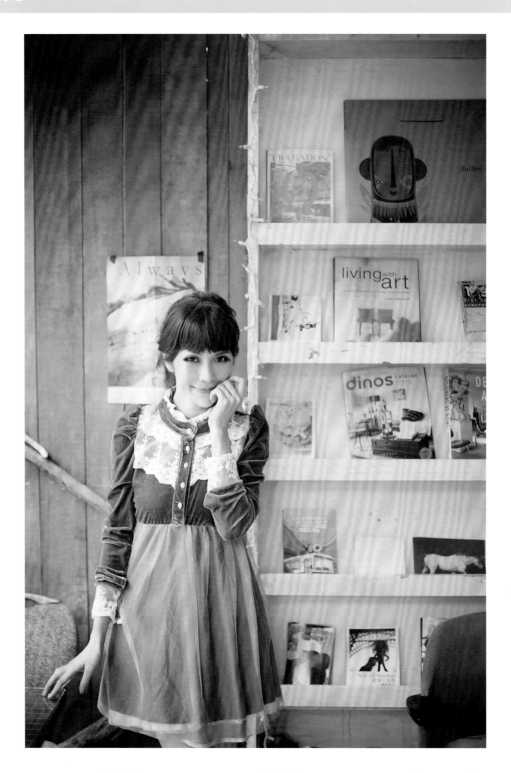

全片幅還是APS-C？談相機機身的選擇

　　回想當年馬克買數位單眼相機的時代，那時全片幅機身還沒有那麼普及平民，像Canon就只有1Ds MarkII，而Nikon只有Kodak DCS Pro 14nX可用，所以我幾乎都是用APS-C機種。那時還有用過Olympus剛推出的4/3系統，是我的第一台數位單眼。

　　常聽別人說非全片幅機身在透視感上比較不好，卻也不知為什麼，就這樣傻傻的拍了一陣子；後來才知道，因為感光元件的大小不同，捕捉的光線入射角度就會有所差異，因此在相同的光圈下，景深會不一樣。

 馬克經驗談
全片幅 v.s. APS-C

片幅	全片幅	APS-C
尺寸	36×24mm	22.5×15mm
優點	在相同光圈下，可拍出景深較淺的效果，拍攝淺景深主題時比較方便	在相同光圈下，可拍出景深較深的效果，拍攝全景清楚的照片時比較方便
缺點	在棚內拍攝全景深照片時，可能受限於棚燈最小出力過高，而無法將光圈縮至理想的範圍	在棚內拍攝淺景深照片時，可能受限於鏡頭最大光圈的數值，而無法拍出理想的效果

Canon 550D,F2.8,1/125s,ISO 100　　　　Canon1Ds Mark III,F4,1/125s,ISO 200

　這兩張照片看起來非常相似，卻是以不同片幅的相機、不同焦距與光圈拍出來的。

Canon 550D,F2.8,1/125s,ISO 100

我原本一直以為APS-C機身是影響景深透視感的原因,不知為什麼明明是35mm的鏡頭,在APS-C機身上就要乘上1.5倍(Canon乘以1.6倍,4/3系統乘以2倍),換算成56mm的鏡頭;後來才了解,原來35mm是在全片幅機身時的焦段,但在APS-C機身上,因為感光元件較小,所以影像四周就被裁切了,從廣角變成標準焦段的視角。

Canon 1Ds Mark III,F4.0,1/125s,ISO 200

那APS-C是否也可以拍出類似全片幅的景深呢?其實是可以的。左圖APS-C機身在光圈為f/2.8、焦距為56mm(景深會比較清楚)與全片幅機身在光圈為f/4.0、焦段為58mm的拍攝狀況下,我們可以發現全片幅機身和APS-C機身所呈現的景深,沒什麼不同!如果我不特別提醒這是哪一台拍攝的,其實很難分出它們的不同,如果把全片幅的光圈改成f/5.6時,就更分不出差別了。

所以並不是全片幅的透視感比較好,而是因為在APS-C機身上,我們必須使用大一格的光圈,才能得到和全片幅相近的光圈透視感。

Canon 550D,F2.2,1/125s,ISO 100

⚙ 使用感光元件不同的機身,如果光圈控制得宜,小感光元件的景深,也能有不錯的表現。

全片幅機身可以拍出比較淺的景深，在拍背景紙時，比較容易拍出擁有淺景深的打光圖。

　　那麼光圈和鏡頭的設定，在棚拍上會有什麼差別呢？如果我們要拍出仿室內自然光的燈感時，全片幅機身因為可拍出比較淺的景深（例如使用光圈f/2.8），就可以輕鬆地拍出仿室內自然光環境的照片（為什麼是f/2.8呢？因為很少人在室內，可以用到f/5.6以上的光圈數值拍照，除非你家的燈多到你眼睛都張不開），但如果是使用APS-C機身，想要獲得相同的景深，光圈就要開到f/2.0，才能達到相同的景深效果。

　　這時問題就來了，如果你用的是變焦鏡，很抱歉……目前市面上並沒有24-70mm f/2.0這樣規格的鏡頭。即使你使用定焦鏡，也可能發現自己的棚燈出力太大，因而限制最大光圈數值；除非你擁有出力可以維持在10瓦以下的棚燈，不然在某些拍攝題材上，全片幅的淺景深確實是佔優勢的。

　　相對的，如果你拍攝的都是景深較深的題材，或者是全景清楚的商品時，APS-C機身就佔有比較大的優勢；因為它景深較深，不像全片幅機身，有時會因景深太淺，必須要用更大出力的燈才能縮小光圈、加深景深，完成理想的拍攝。所以在棚內拍照的機身使用上，馬克認為不見得都要全片幅的機種，主要是看你的拍攝題材而定。

　拍攝室內仿窗光時，全片幅機身可拍出比較淺的景深，此外在畫質上的純淨度表現會比較好。

光圈與焦段怎麼挑？談鏡頭的選擇

「在棚拍的狀況下，一定要買到超好的鏡頭嗎？」我想這是很多人會問的問題，老實說，在棚拍的狀況下，因為主光源是棚燈，在沒光就沒辦法拍攝的狀況下，光質好壞其實是更勝於鏡頭的重要性。

近幾年因為科技進步，很多鏡頭的製作品質也越來越好，甚至有些在底片時代的「銘鏡」，在數位時代的檢視下，其原來的價值性可能都越來越低了；可能是當時鏡頭的鍍膜技術，並不適合用在目前數位單眼的感光元件上，像馬克手上曾有幾支在底片時代人人叫好的變焦銘鏡，但用在數位機身上，卻發現其飽和度和對比度都沒想像中的好，甚至銳利度的表現也不好。

⬆ 馬克常用的三支鏡頭（從左至右）：Canon EF 85mm f/1.8、28-70mm f/2.8L、50mm f/1.4。

建議大家如果沒有要玩底片，建議買近十年才研發出來的鏡頭會比較好，因為這些鏡頭因應數位時代而作調整，在數位機身上的表現也會比較出色。

鏡頭好壞的另一個差異，就是可用光圈的大小。一顆好的鏡頭很有可能在最大光圈就是可用光圈，像Canon EF 35mm f/1.4的最大光圈成像就很驚人，當然價格也很驚人。在底片時代令人讚賞的28-105mm，在數位全片幅機身上最大光圈的可用度可能就沒有那麼理想，甚至邊角失光的情形也有些嚴重；但光圈在f/4.0以上，就比較分辨不出來了。所以如果身上有些閒錢，馬克建議買原廠鏡頭的操控性會比較好，但如果沒那麼多預算，其實好一點的副廠鏡頭也是可考慮的。

那我們在棚拍時會用到什麼鏡頭呢？像馬克大多時候會帶三顆鏡頭：Canon EF 28-70mm f/2.8L、50mm f/1.4、85mm f/1.8。

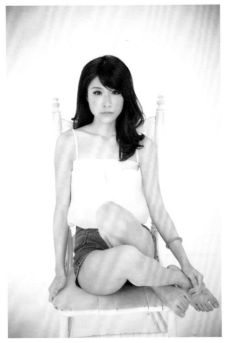

28-105mm

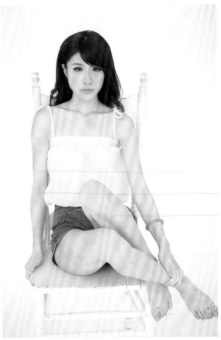

28-70mm

在底片時代令人讚賞的28-105mm，在進入數位時代後，最大光圈的可用度就沒有那麼好了。

　　一般來說，28-70mm的焦段就已足夠應付大多數的棚內拍攝工作，而會多一支50mm的原因，主要是有時必須應付棚內更大光圈的拍攝，像是要營造淺景深的氛圍時，就會用到這顆鏡頭；另外，當然也是因為馬克之前很習慣用50mm定焦來構圖拍照，所以這顆鏡頭我都會一直帶在身上。另外多帶一支85mm是為了應付棚內的長焦拍攝。

　　其實在拍臉部特寫或背景紙時，馬克都會用到長焦的鏡頭（有時也會拿Canon EF 70-200mm/F4L IS來拍攝，視拍攝狀況而定），因為其實每支鏡頭都會有變形率，特別是離主題越近時，這個現象就會越明顯；所以如果是用50mm的鏡頭拍攝臉部特寫時，就會產生很明顯的變形現象，所以馬克都會用85mm或是70-200mm的鏡頭來拍臉部特寫作品。

　　用長焦鏡頭拍背景紙，主要是因為壓縮感的關係。因為光線入射角的影響，長焦距會讓畫面產生比較「緊湊」的感覺，照片的表現力度比較好。不過，鏡頭的使用習慣完全是看個人的習慣而定，並沒有一定的準則，只要你會用，那就是一顆合你用的棚拍鏡頭。

拍攝人物特寫時，使用中長焦鏡頭可避免
影像四周出現變形現象。Canon EOS 5D
Mark II, 155mm, f/10, 1/160Sec, ISO 400

Chapter 3

人像基礎打光技法

你應該知道的打光方式

打光就像練武功，當中藏有很多心法和基本功，雖然我們不知道是否真的有那樣的武俠世界存在，但至少我們知道在很多專業工作的背後，必須以基礎訓練當底子，在從基礎中來做不同的變化。

打光會隨著工作性質而不同，像專業商攝要求的是每一支燈在獨力操作下的精準和反差控制，網拍要求的是大面積柔光的特別氛圍，而婚攝要求的則是在艱困環境中，營造出想要的光線。

雖然各行各業的案主對畫面的呈現都有不同的要求，但他們在打光的基礎上都是相通的；例如反差的控制、光源走向和白平衡的中和，多少都有相似的地方。瞭解基礎打光技法，在棚燈的應用上會有所幫助。

棚內人像攝影的打光技法，與上述的情境有很多相似之處。下面我們要先了解什麼是反差和各種光線的操作手法，再進階學習在不同環境的打光運用，這對使用背景紙或是戶外拍攝，都會有很大的助益。

基礎光線知識

就像馬克之前一直強調的，許多看似精采的打光手法，其實都是從自然環境中的光線演變而來的。想在棚拍打光中有所進展，少不了觀察自然環境這門功課。

　　上圖拍攝時間為早上7點，你可看出自然光的位置良好。不過，明眼人一看，就會發現這是打著「林布蘭光線」的照片。老實說，我拍了許多外拍，還沒有看到過這麼完美的林布蘭光線；即使很常在清晨7~8點外拍，還是很少見；所以當下快門是按到停不下來的！

　　如果大自然能夠給予這麼美好的光線，為什麼我們不多把握呢？其實這張照片還是有些問題存在，最主要的就是反差。因為當下光線反差有點大，但為了搶光線，只好硬上；我想如果還有下一次，希望能把反差補好。其實我們在拍照時，除了打光的方式，另一個會去調整修正的就是反差。到底怎麼做會比較好呢？

反差（光比）控制影響照片氛圍

反差的另一個說法，就是光比（Light Ratio）。一般來說，我們在調整主光後，就會去調整反差（光比）。

如果是亮部和暗部的測光值是差1個EV值時，我們就會說這時的光比是1:2，如果是測光值差2個EV值，就會說這時的光比是1:4，而如果是3個EV值時，就會說是1:8；同理，如果是差4EV時，就會說光比是1:16，你可以發現光比的是2的幾次方去加乘上去的。數字差越大，其亮部和暗部的亮度差異度就越大。反差的控制會影響人看照片的感覺。很多時候，我們會運用反差來製造所要的感覺，簡單來說，就是看要個性一點，還是柔順一點。

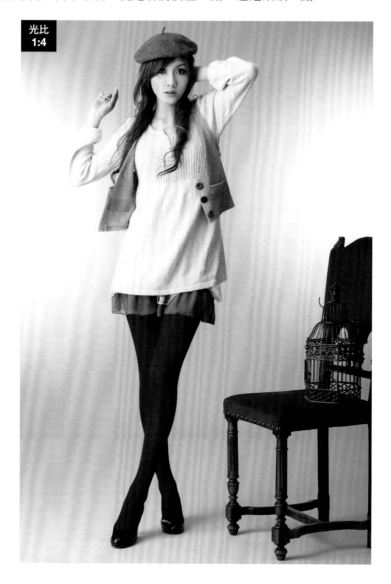

光比
1:4

像下面這張圖的原始構想是突顯個性,所以在打光的時候,會讓亮面(有時是面光的那一面)和暗面(有時是背光的那一面)的曝光值差多一點;加強影子的感覺,讓反差變大增添畫面的個性。而左圖雖然是使用背景紙拍攝,但因為是柔性產品,所以並不會用太大的反差來拍攝這張照片,而是選擇反差較低的光比,來呈現產品的柔性訴求。

其實這兩張照片在主角臉上的反差(光比)並沒有差多少,一張是1:6左右,而另外一張大概是1:4;就光比的說法,在暗部的控制上,也只是差了一個EV值而已,但感覺卻差很多;所以在了解基礎的打光技法之前,要先了解什麼是光比,這在外拍時也是常會遇到的問題哦!

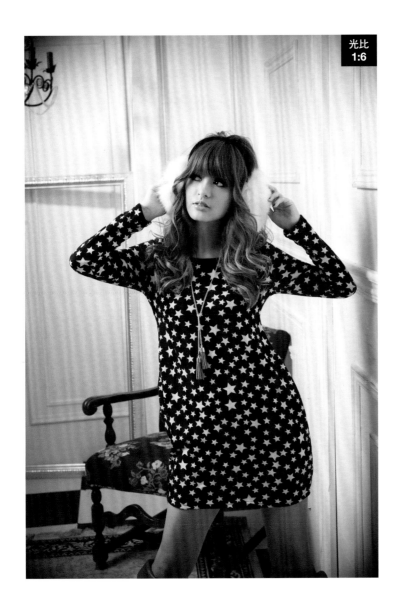

光比
1:6

 馬克經驗談
EV值的差別

所謂的1個EV值,是指我們在亮部測光時,如果正確的曝光是f/8,而暗部的測光則是跟亮部差一個光圈值(也就是f/5.6)才是正確的曝光,這樣差一個光圈值的曝光,我們就說是差到1個EV值。

不同光比的示範與説明

低反差：光比1：2

　　我們可從下面的照片可看出，在光比1:2時，亮部與暗部只差一個光圈/EV值，因此模特兒的臉上幾乎沒有反差，光線感覺較為平淡；有時我們在拍照時，會感覺這樣的照片比較沒有個性，但如果是在拍攝重點是放在臉部時，這樣的光感是比較常用的，主要是因為沒有影子，不會搶了其他產品的風采。

　　如果是在柔光的環境，這樣的光比也是很容易出現的。正因為是大面積的柔光，很多擴散光會環繞在拍攝的環境中，所以就會出現光比為1:1的狀況。這樣的照片感覺偏日系的，拍軟調性的產品時，常會用這樣的光比值。

光比 1:2

光比 1:1

不同的光比差別示範圖

光比1:1

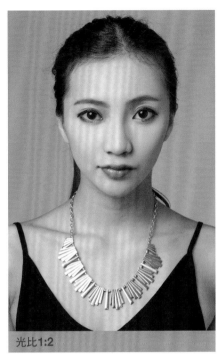

光比1:2

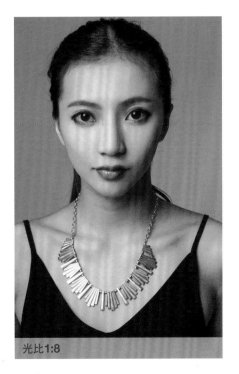

光比1:8

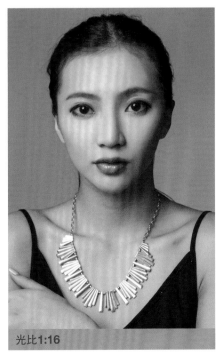

光比1:16

高反差：光比1：8

　　如果光比1:8，亮部與暗部差了4個光圈/EV值時，我們可以很清楚地分辨出影子在哪裡。在這樣的光比值下，多用於富有自我風格、衝突個性的拍攝情境。如下圖，左為強調個性化的襪子產品，右為了強調場景的特殊調性，故採用高反差的方式來拍攝。

　　大家不曉得有沒有注意到，當反差達1:16時，暗部就已經有點看不太出它的細節；若是以底片拍攝，或許這樣的高反差還可看出細節的差異性，但在數位機身上，因寬容度沒有底片高，雖然可用降反差拉出細節，但照片會灰灰的不是很討喜，所以在數位機身上，我很少用會用到1:16以上的高反差來呈現。還有另一個原因，要拉出更大的反差，在棚內打光會比較困難，除非是在完全不會反光的「黑棚」中，才有可能達到這樣的拍攝情境。

結語 這是四張照片各自使用不同的打光技法。即使是同一種光線，在不同人的臉上打出來的感覺也會不太一樣，因為每個人的五官都是獨一無二的，並不是一道光線就能打遍天下無敵手，在打光前，建議先觀察模特兒的五官，再來選定要使用的技法，才能創造好的光感。

林布蘭光

適合搭配較大光比，表現個性感

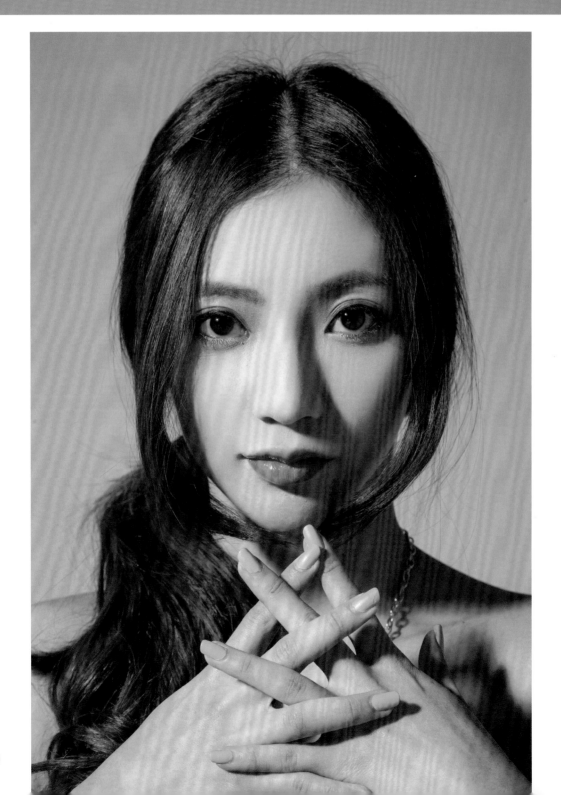

林布蘭光介紹

　　林布蘭光線是以17世紀荷蘭畫家 ─ 林布蘭（Rembrandt Harmenszoon van Rijn，1606-1669）所命名的。這個光線的特性是臉上的鼻影會跟臉側邊的陰影連在一起，因而在臉頰上出現一塊明亮的三角形區域；有黑（暗）才有白（亮），黑與白可以帶出人物的立體感。從他的畫作中，我們可以看到這樣的光線手法被大量的運用，主因是他畫室中的唯一光源是天花板上的一個窗，從這個窗戶打入的光線投射在人臉上就會形成這樣的效果。

林布蘭光的應用

　　一般來說，林布蘭光的佈光方式，會把主燈放在人的前側方，然後45度斜角往下打光，但必須依照模特兒的臉型而去調整。

　　如果是眉骨和鼻樑都很高的人，就要注意反差過大的問題，因為這樣的打光方式，有可能會讓眉骨太高的人，其眼睛都被埋沒在陰影之中，散發出陰暗的氣息（有的人會故意用這樣的方式來突顯人物的個性）；為了中和反差過大的問題，我們多會在暗部的地方，打燈補反差，讓整體的光感比較協調。

　　林布蘭光打起來會比較有個人特色，如果再加上大光比的運用，很適合拍攝強調自我、個人、獨立風格的題材。

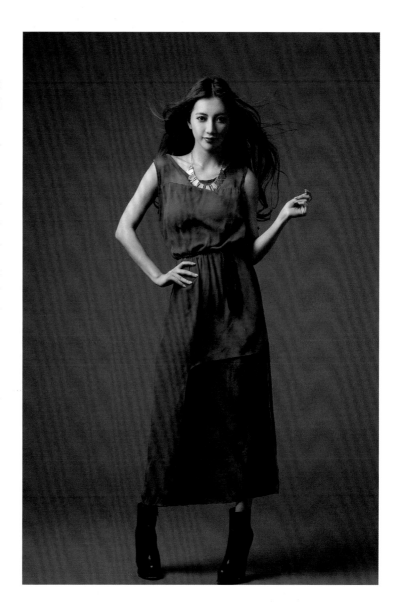

環形光

適合東方人臉型，可輕鬆地在各種反差下打出立體感

82

環形光介紹

環形光的打光方式其實和林布蘭光很像,不過環形光並不會在人臉側邊的暗部,形成一塊明亮的三角形區域,而是會在鼻子的部位形成影子,但不會與臉的暗部陰影相連。這種會讓鼻子形成圓形影子的光線,就稱為環形光。

環形光的應用

由於東方人的臉型五官不如西方人來的立體,所以在某些臉型上,不容易打出林布蘭光。而環形光可以輕鬆帶出人臉的立體感,又沒有林布蘭光的難以控制,因此我很常在拍攝背景紙或是強調反差的照片中使用環形光。

我們可以從示範照片看出,這樣的光線如果加大它的反差,就可用在比較強調個性感的照片風格,但又不會在眉骨下方出現陰影的問題;如果降一些反差,也可用在較軟調的拍攝題材,卻又不會因為柔光讓模特兒的臉部失去立體感,算是使用很廣泛的光線。

蝴蝶光
輕鬆顯瘦的打光技巧

蝴蝶光介紹

　　蝴蝶光會使被攝者的鼻孔下方產生蝴蝶狀的陰影，因而得名。這樣打光方式在電影中很常用到，因此也有另一個名稱：「派拉蒙式打光」（Paramount Lighting）。

　　蝴蝶光的打法和前兩種光法不同。蝴蝶光是在人的正前方往下45度打光（不一定都是45度，有些時候角度會大或是小一些，視人的臉型而定），而林布蘭光與環形光則都是在人的前方2點鐘或是11點鐘的方向，往下45度打光。

蝴蝶光的應用

　　由於蝴蝶光的打光位置是在人的正前方由上往下，很容易把臉部的腮幫子打掉，可讓臉型看起來比較瘦，適合用來拍攝女性。一般來說，在拍攝彩妝的人像作品上，多半會用到這樣的打光方式，因為這樣的光線會讓臉部平均受光，更容易展現妝感。

　　使用這樣的打光方式，有時候也會因模特兒的臉往旁邊一側，讓人容易把它跟環形光混為一談；其實那只是因為模特兒的臉轉成側邊，而剛好讓光線成為環形光的狀況，打光的方向跟角度還是不同的。

Chapter 4

Light and Shoot!

攝影棚內的佈光應用

打出你心中的那道光

很多人在第一次進入攝影棚拍照時,都很所恐懼,因為那是和外拍完全不同的世界。我們在戶外拍照時,上天已經幫我們打好光,只要找到合適的景,就可以安心地拍照;太陽持續穩定的光線,稍為注意一下構圖和反差,就可拍出不錯的照片。

但進入攝影棚之後,場景和光線都要自己來;再加上使用閃燈或棚燈,多半不是使用持續光源,所以連打光後的實際光源效果,都要先在腦海中想過一遍。這都不是最可怕的,最令人感到挫折的是我們想像中的光線,大都會和實際拍出來的不同。

其實棚拍的原理和外拍很像,只是光線要自己去製造而已;光線原理和自然的光線環境其實是相通的,許多技法都是來自於日常生活中的觀察與不斷地練習。棚拍其實不難,只是需要經驗的累積。在接下來的章節中,馬克會介紹攝影棚內常用到的打光技法。

製造你自己的世界

對攝影來說，最重要的就是那道光了。但是攝影師想要拍什麼，老天爺不見得賞臉，假若天象不好，如狂風暴雨或是必須從白天拍到黑夜時，我們就必須利用棚燈，打造仿自然光線的空間，來完成手上的拍攝工作。

在進入各種打光技巧前,馬克會先用幾個實例,說明在攝影棚內常遇到拍攝狀況,以及需要注意的概念。

Tip 1 仿自然光技法,創造你自己的太陽

有時我們會因為天候的關係,沒辦法利用自然光完成拍攝工作,這時棚內拍攝就是替代方案。這兩張看似相似的光線照片,其實是由不同的光源拍出的;左圖為自然光,而右圖則是在棚內以打燈的方式完成的。如果沒有仔細看,大多是分不出差別的。

棚內仿自然光拍攝好處很多,不必因為太陽光會隨著時間改變角度與光質的問題,一直更改拍攝條件,更不需要因為天候不佳放棄拍攝;甚至你可以在棚內模擬下午4~5點的斜射光線,一連拍上7、8個小時。

不過,仿自然光的拍攝也有一些問題存在。如果你的棚景很大,那需要用到的燈數量就會很多,甚至連光線的控制也會變得很複雜。

Tip 2 善用背景紙與對比，營造千變萬化調性

除了柔光外，棚內拍攝的另一個主流就是對比光的拍攝，像前一章介紹的林布蘭光線就是一例；而這類對比光用最多的，就是在背景紙上。

左圖是標準的棚內背景紙打光作品。我們用了四支燈，一支是位於模特兒頭上，打出主要影子的主燈；一支是在模特兒正面，加了透射傘的正面補光燈；第三支燈用來打亮背景，讓它不會太暗，營造層次；最後，我們在模特兒腳上加上一支蜂巢燈，製造地上的光點。其實拍背景紙不難，重點是模特兒本身動作的紮實度和打燈所要呈現的畫面是什麼。

一開始我只是想要有單純的光影變化，表現模特兒本身酷酷的個性；為了讓光線不會太硬，使用150公分的八角罩。只是150公分的八角罩，因為打光範圍大，加上為了強調人的對比度，所以選擇高一點和斜一點的角度來打光。

但問題來了，這樣一來，模特兒的前方和臉的下方會因為光線不足而反差太大，簡單地說，就是這些部份會太黑；所以才會在正面再補一支燈。那為什麼要加透射傘呢？主要是因為需要補正面的光線。但在加了這些光線後，我們又發現背景還是太暗了，因此腳上再加一支出力很小的蜂巢燈，形成光點，強化戲劇性效果，卻又不會因為太亮而破壞整張照片的感覺。

說了那麼多，其實是想讓大家了解：你在打燈時，一定要知道每一支光線是為什麼而做；甚至拍攝時，就必須要了解整張照片調性，這樣才能在你定好的大方向下後，完成好的佈光位置。

Tip 3 活用光與影，完成豐富層次感

同樣的狀況，我們也可應用在左邊的照片中。在拍這張照片時，我已經大概了解廠商要的光線，是帶有層次又不會太硬，所以一開始就用裸燈來表現，因為裸燈的光線有些會經由其它的介質反射得到柔光，直打的部份又有硬光的特質，剛好符合廠商的需求。

但在打光後，因為背景都是白色的，感覺少了一點層次，所以我們在燈和人的中間，加了假框，製造出黑色的影子，增加背景的層次感。

一樣也是先決定主燈，再藉由事後的補充，來達到我們照片的要求。打燈最重要的不是技術問題，而是要先釐清自己的目的。

Tip 4 善用小技巧，讓光感更自然

這張照片其實有些攝影棚中，屋頂都會有天窗，這樣在拍自然光時會比較方便；但因為馬克的棚沒辦法開天窗，所以只好用打光的方式模擬。

首先，我先在模特兒右方擺上木牆，再利用棚燈跳燈的方式，把光線漫射到整個拍攝空間，雖然目的是達到了，但總感覺光線太過乾淨，所以改變燈頭的方向，讓部分光線打入鏡頭中，製造出鏡頭耀光所會形成的霧化現象。

結語

在這些作品的背後，大部份都是馬克從日常生活中的觀察所得到的靈感。比方說在室內仿自然光時，除非是太陽光直射入窗，不然大部分情況下，我們應該都是得到漫射的光線，而非直射的太陽光。以假窗表現光影層次感，是在走路時觀察路燈所得到的靈感；而最後一張仿自然頂光的作法，則是某天馬克去拍婚禮記錄時，在國小的禮堂中所得到的想法。

大自然中有很多可供我們學習的光線狀況，都可以用在打燈的基礎中；萬事起頭難，並不用一開始就去追求太過高階的燈法，因為日常生活中有很多光線，就是我們最好的學習對象。

Chapter 4-2

白色背景紙拍攝應用

白色背景紙常用於商業攝影中，是常會遇到拍攝方式。在我們的生活中也很常看見用白背來處理的產品。因為白色背景紙除了可以強調被攝主體外，也能搭配美編、廣告的排版需求，比較容易做「去背」處理。白色背景紙可說是許多打光技法的基礎，就由它開始打光的旅程吧！

Step 1 **調整主燈的高度**

　　很多人剛開始進棚試光常太過猴急，燈架好後，就直接把光打在模特兒身上，這時就會發現怎麼拍看起來都卡卡的，但又說不上是哪裡怪，即使調整燈的出力或是變換擺設位置，那道「陰光」仍文風不動如影隨形，明明罩子就有上啊！為什麼會這樣呢？

　　最大的癥結點是我們忽略加上罩子後，燈頭的高度問題，別忘了如果長罩80公分，其實燈高的位置是在40公分，而不是80公分，很多人都只看燈罩的最上方是對著模特兒的頭部，卻忘記燈頭仍是在40公分的位置。所以在打光時，當燈頭的位置低於人頭，又沒有其它的光線幫忙下（如補助光或現場光），就會變成像是「陰光」的光線啦！

　　一般在打第一支燈時（大多是主燈的狀況下），第一步就是先把燈頭拉高，最少在目測角度要高於模特兒的頭部，這樣才有可能會打出前面所說的三種基礎光線。「拉高燈頭」也是我們打燈最先開始的重要步驟，畢竟太陽是由上往下照射的，就視覺角度來說，打光是不能太過偏移這樣的角度。

 馬克經驗談
攝影棚的高度

　　有些時候，並不是攝影師不想把燈架的高度提高，好讓燈頭維持在模特兒頭部以上的位置，而是因為攝影棚室內的高度不夠。這牽涉到我在之前提到的「良好拍攝環境」的問題，因為考量到打燈的問題，所以基本的攝影棚最好要能有3米1以上的高度。

　　雖然我們一般人的身高大多是1米9以下的高度，但如果加上燈具佈光後，你就會發現所需的高度會提升很多，所以攝影棚的本身的高度也會影響到整體的打燈效果。

Step 2 調整畫面中的反差

　　打完第一支燈後，會發現模特兒上下的反差有點大，這時我會再補光，降低反差的問題。通常廠商會要求商品本身的細節都要是清楚的，假使上方的主燈的打光範圍不大，就很有可能會讓模特兒下方的亮度不夠。雖然我們可以更改主燈的配件，如135公分八角罩或是85公分的反射銀傘，加大打光的範圍，但你還是可以發現模特兒的下方，仍會有吃不到光的狀況，更別提亮、暗部的反差問題了。降低反差的方式有很多種，一種是用小型的長條無影罩；另一種則是使用透射傘。這沒有一定的規則，視現場佈光和空間的順暢度來決定。

　　例如，上方主燈是搭配八角罩時，下方的副燈我就會用透射傘，主要是因為八角罩比較佔空間，沒有足夠的空間搭配長條無影罩，即使硬加，攝影棚的高

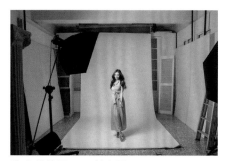

⬆ 主燈使用90cm的方罩。

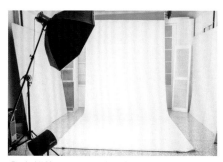

⬆ 主燈使用135cm的八角罩。

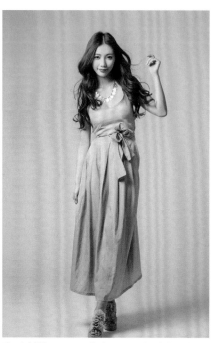

⬆ 主燈使用90cm的方罩，可能會讓裙襬下方的亮度不夠。

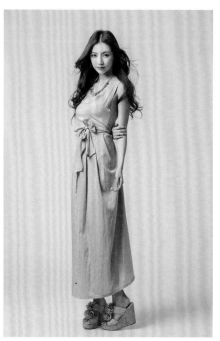

⬆ 主燈使用135cm的八角罩，加大打光範圍，但裙襬下方的亮度仍不夠。

度也會有所限制，別忘了八角罩一般都是120公分起跳，時為了打光，罩子有可能會碰到天花板。如果主燈是搭配方罩、傘或是雷達罩，因為的體積沒很大（當然也有很大形的矩罩，只是在棚不常見），所以下方的補光配件的調度空間就會比較大。

馬克經驗談
主副燈的選擇

主燈和副燈光線的光質不同，也是初學者碰到的大問題。如果是主燈硬光、副燈柔光還好，因為主燈所製造的影子效果還在，而副燈的柔光也不至於搶了主燈的風采；但如果是主燈柔光、副燈硬光的話，就會讓副燈搶過主燈的鋒頭，造成有雙主燈的現象，沒辦法突顯被攝主體，所以副燈的選擇是很重要的。

⬆ 副燈使用長條無影罩。

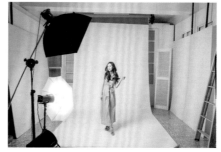
⬆ 副燈使用透射傘。

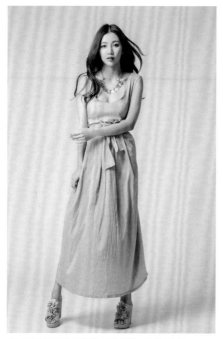
⬆ 使用長條無影罩，降低下方的反差。

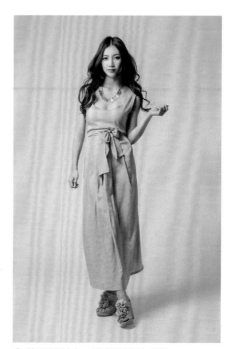
⬆ 使用透射傘，降低下方的反差。

見招拆招 用珍珠板取代八角罩或長條無影罩

有些朋友剛開始經營攝影棚，並沒有太多預算可以購買八角罩或長條無影罩，其實可以利用珍珠板的反射當成替代方案。從現場拍攝圖中，可以看到我在一支燈架上架了兩支燈，利用兩支燈的反射拍出類似的視覺效果。

通常我會把最上方的燈會放在珍珠板的頂端（這片珍珠板的高度是240公分），然後視拍攝需求，來決定燈頭的方向。如果需要降低模特兒上半身的反差，我就會讓燈頭稍微往上斜，打出跳燈的效果；反之，就讓燈頭與珍珠板平行。下方的燈大約會設定在100公分左右的高度，利用這支燈來降低下方的反差。

以一般的拍攝狀況來說，我會讓這兩支燈的出力相差1~1.6EV左右，甚至有時會差到0.6EV，很少會把兩支的燈的出力設定成一樣。因為上方的燈通常不會完整地反射到珍珠板上，出力是會比較低的，若設定成一樣，下方反射光線的出力就會大於上方。

〈注意〉
雖然這樣的打光方式我有時會用，光質也不錯，但要注意珍珠板的材質，有些材質是上膠的合成板，它會因為時間的關係，比「真的」珍珠板，更容易有黃化情形。

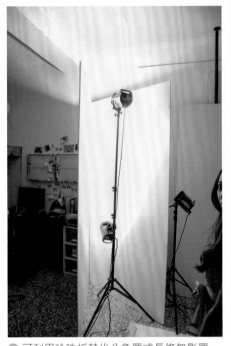

⤴ 可利用珍珠板替代八角罩或長條無影罩。

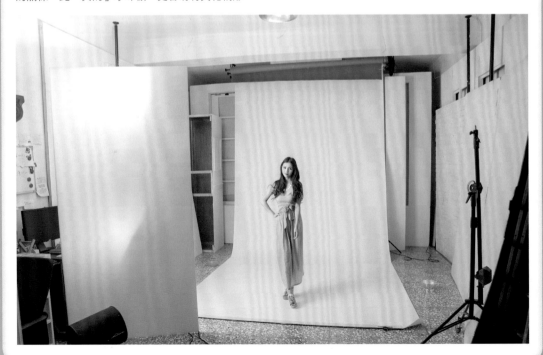

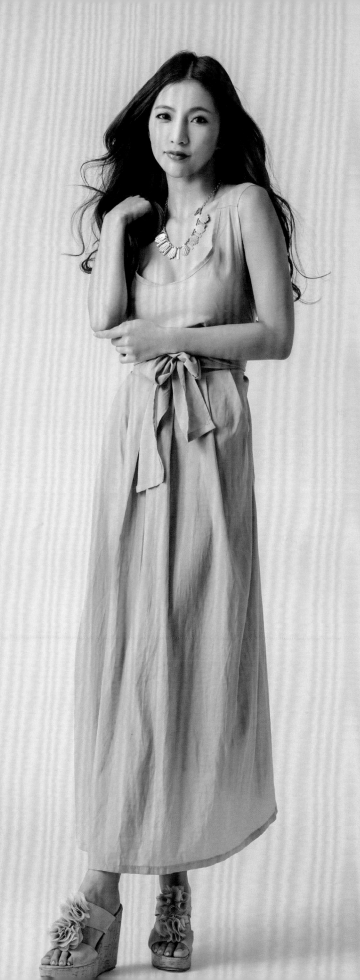

以珍珠板為替代方案，所拍出來效果。

Step 3 修整背景光線

完成主體的打光後，接著就是處理背景的光線。一般人剛開始打背景（我當初也是），大都會以為只要加個燈罩就能把打亮背景，但其實燈罩的打光範圍和角度都是有限制的。從照片中，你可以發現在背景紙最上方和最下方的亮度不是一致的，主要是這些區域並沒有打到光線，所以亮度是不均勻的。我們可以在背景的兩側加上反射傘，提升背景的亮度，如果怕亮度不夠均勻，也可在兩支傘的下方，再加上2支傘，這樣整張白背的亮度就會很平均了。

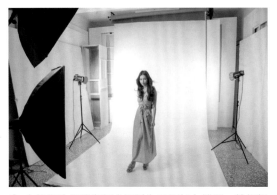
⤴ 大部份的初學者都會誤以為只要加上燈罩，就能打亮背景。

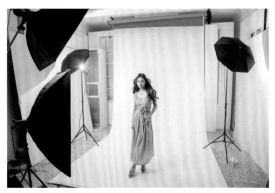
⤴ 在背景紙的兩側，加上反射傘提升背景的亮度。

100 ⤴ 從照片中，可以明顯看背景上、下方的亮度不一致。

⤴ 加上反射傘後，背景的亮度變得均勻了。

　　此外，在拍攝白色背景時，廠商大都會害怕白色的產品，顏色會被背景吃掉，當初這也是困擾我的問題，其實只要動一些手腳，在模特兒的側邊加個黑邊，就能讓他跟背景分離了。

　　我們用八角罩加上長條無影罩的打光方式，會在模特兒的左手邊緣產生一條白色的高光區，這條光線可能是後方或是側邊的反射光線。可以利用塗黑的珍珠板或深色的絨布，把反射的光線吸走。

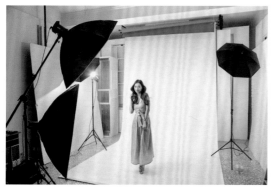

↑ 八角罩加上長條無影罩的打光方式，在某些局部上的亮度會過亮與背景融為一體。

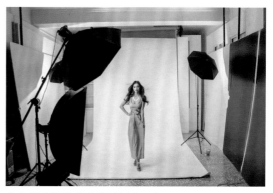

↑ 可以利用塗黑的珍珠板來吸光。

↑ 在模特兒的手上，有一條明顯白光區塊。身上的衣服與背景色也因打光後，不是很好區分形體。

↑ 模特兒邊緣的線條變得比較明顯。

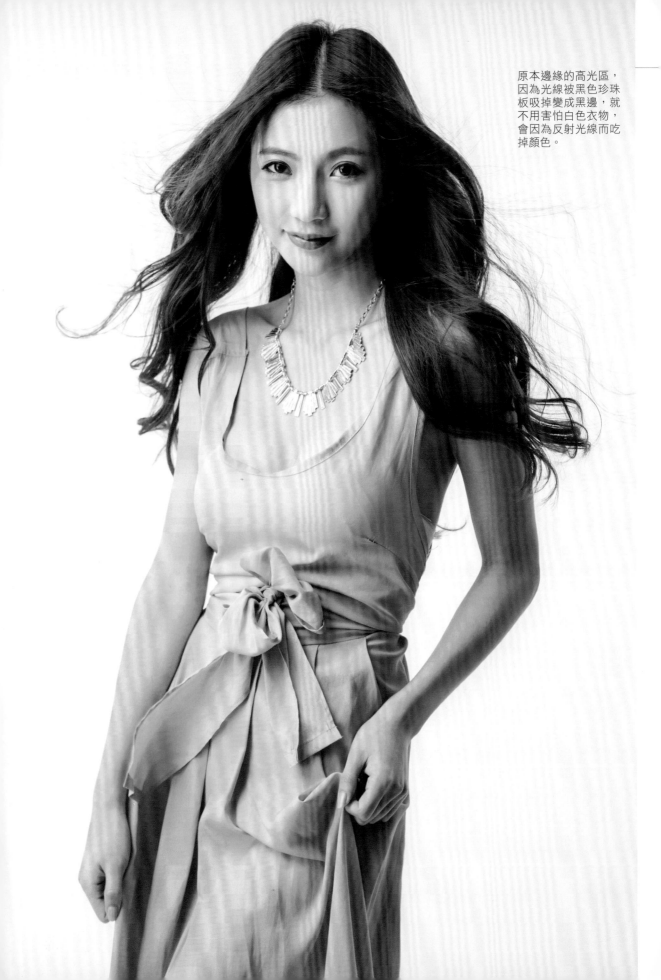

原本邊緣的高光區，
因為光線被黑色珍珠
板吸掉變成黑邊，就
不用害怕白色衣物，
會因為反射光線而吃
掉顏色。

Step 4 進階細部微調：特殊的眼神光

有時我也會用柔光來呈現主題，利用後方的燈打跳燈製造大面積的柔光，再由前方的珍珠板反射到模特兒的身上。不同於前面的硬光，這樣的光線氛圍是比較柔順的，適合表現軟調性的產品，打光後，被攝物體不會出現明顯的影子。

此外，這種光線也能被當成眼神光使用。它的特點就是會在模特兒的眼中產生兩條長長的眼神光，可用於強調臉部表情及眼神，增加模特兒眼神所散發出來的魅力。

在拍攝時，要特別注意珍珠板的大小，因為是利用珍珠板的反射光線，基本上180公分的珍珠板並不會完全反射出面積大小一樣的光線，反射回去的光線會因為距離而減少，所以最好是可以買到240公分的珍珠板，這樣反射的光量才會足夠。

完成上述的拍攝後，會發現模特兒好像浮在半空中，沒有「腳踏實地」的感覺。可以再做一些細部的調整，例如在地板上面，放上一面具有反射功能的板子（如壓克力板），來產生影子。最後，模特兒的妝感最好重一些，因為這個打光方式是很吃妝的。如果妝感不夠，在後製時就會看到很多臉色慘白的照片，不是很討喜。

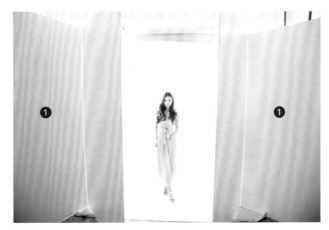

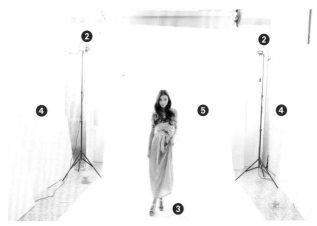

重點提示 ┃ 特殊眼神光的佈光位置

1.珍珠板：反射光線用，放置在模特兒的前方
2.主燈（兩支）：放在模特兒右前方兩點鐘方向，燈頭均朝向背景紙，燈需高於模特兒
3.透明壓克力板：放在模特兒腳下
4.珍珠板：遮擋雜光，營造均勻柔和反射光線
5.白色背景紙

打光後，模特兒完
全被光線包圍，看
不出明顯的影子。

結語　白背的打光方式還有很多種，但馬克常用的就是上述的這兩種方式。其實很多拍攝方式都可以達到直接去背的目的，只是每個人善用的光線感覺不同而已。舉例來說，如果是拍風格硬調的男裝，或是比較有陽光感的照片時，就要用比較硬的光線，上方所提到的兩種佈光技法就不是很好的打光方式，主要還是依產品的感覺來決定光的調性。但不論是用什麼光線的打法，大原則都還是相同的。

灰色背景紙拍攝應用

在攝影棚內除了白色背景紙外，灰色背景紙也是常會遇到的。雖然在某些拍攝狀況下，白背的打光技巧可用在灰背上，但在拍攝白背時，如果白色不夠白，看起來就會覺得髒髒的。可是若在拍攝灰背時，就不能秉照白背的處理方法照辦，因為灰色背景紙如果拍得太平，就會顯得沒有層次感。

Step 1 調整主燈的高度

一般我們剛開始在拍攝時，常會拍出光線太平或模特兒好像卡到陰光的感覺。跟白背的拍攝技巧一樣，在調整燈具時，最先要注意的就是要記得拉高燈頭，因為燈罩本身就具有一定的高度，避免因為位置太低，讓光線看起來過於死板像一道陰光，不符合視覺觀感。

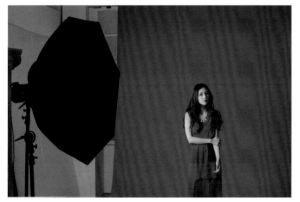

 主燈的位置太低，打出來的光線太低，看起很像是陰光。

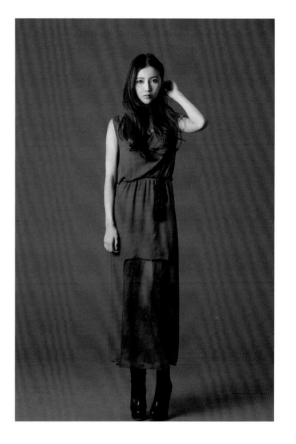

Step 2 定位模特兒與背景紙的距離

拍攝灰色背景紙時，很多人會把拍攝白背的思維帶到灰背中，讓模特兒站在背景紙的最底部。雖然在拍攝某些特定的背景紙時，會希望連同背景的色彩一同顯現出來，但在拍攝灰背時，我們會希望利用灰色帶出畫面的優雅高貴質感。

從下一頁的照片，你可以看出模特兒與背景紙之間的距離太近，所以當主燈（搭配八角罩）打到背景紙上，會形成小小的高光區；此外，模特兒的影子也會跟著延伸到背景紙上。

我們可以利用小技巧，帶出灰色的層次。先請模特兒往前走，與背景之間的距離大約1.2~1.8公尺的位置，不過，在某些攝影棚中礙於空間大小的限制，可能極限就是1.2公尺，但如果可以，盡量讓模特兒離背景遠一點。

馬克經驗談
遠離背景紙的好處

1. 模特兒的影子不會出現在背景紙上。
2. 可避免燈具的光會打到背景紙上。（目前已有燈具可以加裝軟蜂蜂巢，避免形成高光區）
3. 增加拍攝時的空間調度。

⬆ 模特兒離背景紙太近，讓人的影子延伸到背景紙上。

⬆ 模特兒離背景有一段距離後，可以拍出我們想要的灰色，影子也不會出現在背景紙上。

Step 3 下方補燈降反差

調整好主燈、模特兒與背景的位置打光後，會發模特兒身上的光影反差有點大，這時我們可以在下方再加上一支燈來降低模特兒身上的反差。在這邊我沒有使用透射傘，而是搭配長條無影罩，主要是因為透射傘打出去的光線特性是擴散的，會影響到背景的亮度，所以用長條無影罩來取代透射傘會比較好控制光線的走向。

➲ 下方補光使用長條無影罩。

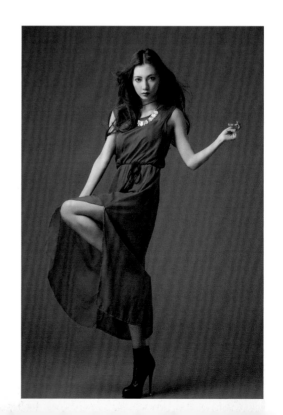

Step 4 長條無影罩加裝軟蜂巢，打出勾邊光

降低反差後，你可以發現模特兒左手的暗部快要和背景融為一體，這時可以利用打加裝軟蜂巢的長條無影罩，在左手暗部邊緣的地方打出高光區來勾勒模特兒的手部線條。使用軟蜂巢加上長條無影罩，主要是希望能夠限制光線的走向，不會打到其它地方，如地板上之類的。也可看到這樣打出來的光線特質是柔和，卻又帶有方向性。

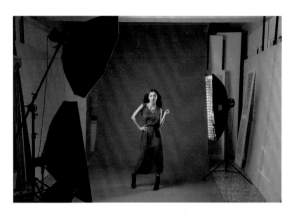

➲ 在左手的地方，使用加裝軟蜂巢的長條無影罩。

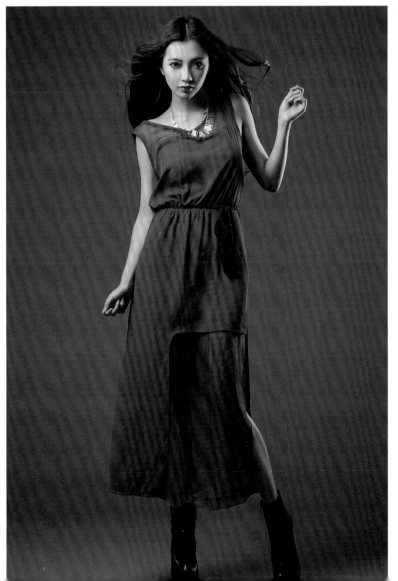

➲ 打光後，左手的線條會因為高光區被勾勒出來。

109

見招 拆招　利用兩個蜂巢罩打出勾邊光

如果沒有足夠的預算購買長條無影罩及軟蜂巢，其實也有其它替代方案。像我有一次外出工作因為現場沒有長條無影罩及軟蜂巢，但我又希望能打出高光區勾勒邊緣，所以就拿了兩個蜂巢罩當作代打。不過，使用兩個蜂巢罩比較麻煩的是要不斷的去測量它們之間的交接區，再把兩個蜂巢罩的光線連接起來形成長條狀的高光區。在急救難的時候，可以先拿來撐一下場子，但是光線的控制就沒辦法想長條無影罩那樣，可以隨心所欲。觀察實拍照片，可以發現腳邊有另一條光線打過來的痕跡，但如果以勾勒邊光分離背景與模特兒，這樣的效果算是可以接受的。

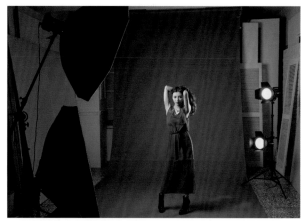

↑ 利用兩個蜂巢罩打出勾邊光。

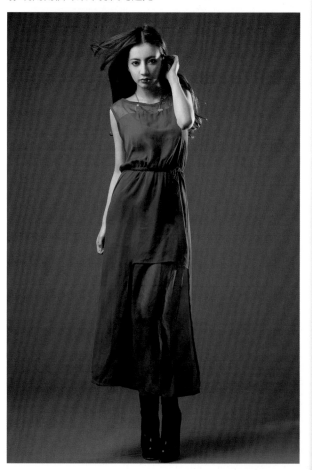

↪ 雖然腳邊有另一條光線的痕跡，不過仍可成功勾勒邊緣，分離模特兒與背景。

Step 5 消除兩邊的反射光線

　　雖然我們成功打出勾邊光，但也發現左右兩旁的光線反射提升了背景的亮度。如果你的攝影棚不大，會更容易有反射光線的問題，這比較不利於拍攝low-key的照片。可多利用黑色的遮光工具，像是塗黑的板子或是可吸光的黑絨布，來消除反射光線的問題。此外，如果你的攝影棚沒辦法讓模特兒離背景1.2公尺以上時，也可以利用這樣的方式，降低燈罩打在左右的反射光線。

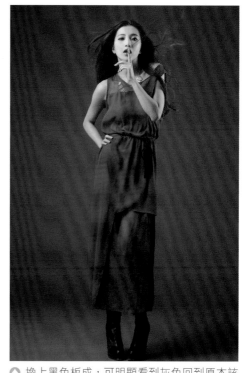

↑ 換上黑色板成，可明顯看到灰色回到原本該有的亮度。

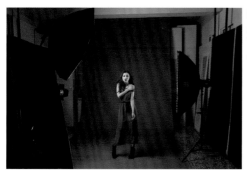

↻ 在兩邊換上黑色板布或黑色絨布，消除反射光線。

Step 6 增添背景層次感

　　在處理拍灰色背景紙時，有時會再多打一支燈來增添背景的層次感。例如，讓燈打在背景的中間點上面，讓觀看者的目光集中在照片的中心點上；或是在背景紙的兩旁架燈，打出兩個光點，甚至是兩支以上的燈具，作出類似在西洋古典肖像繪畫中的光影變化，創造不同的光影增加照片的可看度。

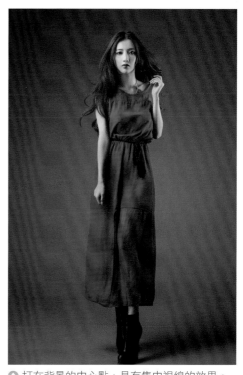

↑ 打在背景的中心點，具有集中視線的效果。

↻ 將燈打在背景的中心點上面，集中目光。

↑ 在背景紙的兩邊架燈，
營造光影的感覺。

↻ 背景因為有光影的變
化，顯得比較活潑。

結語 在攝影棚的工作中,拍攝灰色背景紙大約佔我工作量的1/4。在冬季時,灰色背景很受廠商的青睞,因為灰色可以明顯表現出冬天的氛圍,也能帶出畫面的神祕高貴感,甚至是用於婚紗攝影。如果能夠有效地處理灰色背景紙及白色背景紙的拍攝,基本上就對背景紙的拍攝方法有一定的了解,也能更快速地掌控其它背景素材的拍攝。

有色背景紙拍攝應用

不同於白色、灰色背景紙的拍攝方式,有色背景紙通常會希望背景的顏色是完整均勻呈現的,所以打光的方式也會有所不同。因應不同的拍攝題材,如季節、情緒等,為了突顯照片的氛圍,可以利用有色背景紙來呈現。

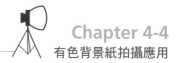

模擬新手拍攝有色背景紙的狀況劇

拍攝有色背景紙時，我的主燈是搭配八角罩；副燈則使用長條無影罩。比較不同的地方是我並沒有把模特兒放在離背景紙比較遠的位置，反而是放在背景紙的前面，為什麼呢？

灰色背景紙放在比較遠的位置是為了突顯背灰階的層次感；而有色背景紙放在比較近的位置是為了突顯背景的顏色，所以我把模特兒放在背景前面，是希望等等打出的光線也能打在背景紙上。另外，為了打亮背景，可以在兩側使用具有反射作用的珍珠板，增加光線的反射。

不過，從實拍的照片中，可看出雖然有出現背景紙的顏色，模特兒的亮度也夠，但這天空藍並沒有想像中的均勻。在沒有打到光的地方，亮度明顯偏暗，甚至在背景紙上面也有模特兒的影子，這也是顏色不平均的主要原因。所以我們需要解決兩個問題，一是消除模特兒的影子，二是讓背景紙的顏色均勻呈現。

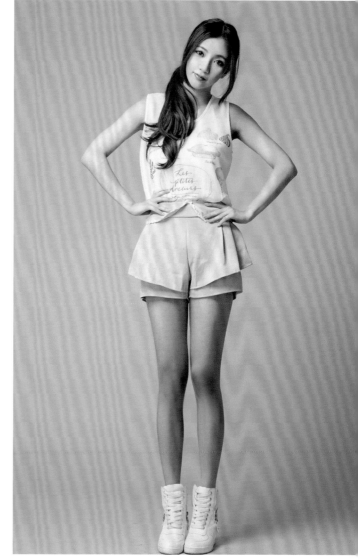

↑ 背景紙的顏色，沒有均勻呈現。

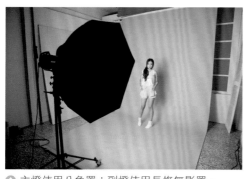

↑ 主燈使用八角罩；副燈使用長條無影罩。

Step 1 **決定主燈位置，消除背景紙上的影子**

為了消除背景紙上的影子，主燈位置要放在人的正前方，打出來的影子才會在人的後面，因為背景紙與模特兒的距離很近，在畫面上剛好可以被模特兒遮住。要注意的是即使是打柔光還是會有影子，只是會比較模糊而已。下面會示範兩種燈罩配件的拍攝效果，分別是135公分直射式八角罩和185公分的白反射傘。

視拍攝的題材，活用配件是很重要的觀念。在範例照片中，我使用135公分直射式八角罩，因為燈是在人的正前方直打，要注意調性過軟的光線，反差會比較小，無法帶出模特兒的立體感，所以我把八角罩最外層的布拆除，只保留內層的布，來打出調性較硬的光線，保持畫面的反差對比。

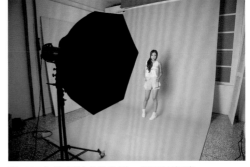

⤴ 135公分直射式八角罩，從正面打光。

如果是取半身景來說，雖然模特兒的亮度足夠，也有表現出背景紙的顏色；但如果把畫面拉至全身景時，雖然解決影子的問題，但背景紙的顏色還是很不均勻。這可能是八角罩的尺寸不夠，所以沒辦法照到整個背景紙。

⤴ 取半身景，模特兒的亮度足夠，也沒有出現惱人的影子。

⤴ 拉至全身景，會發現背景紙的顏色不均勻。

試著換成185公分大型白色反射傘，看能不能解決問題。原先預想這麼做可以讓光線全面包圍模特兒，由於是正面的直打光線，即使在背景紙上會產生影子，也只是會出現在模特兒的背後，對畫面並無影響。

不過，從實拍照片中，你可以發現雖然模特兒的亮度適中，背景顏色也還算均勻，但光線的調性似乎比使用單層布的八角罩還軟。如果將畫面拉至全身來看，仍存在背景顏色不均的問題。代表即使使用擴散性光源，並在兩側加上可以反射光線的珍珠板，藉由反射光線來打亮背景，仍沒辦法解決問題。還有什麼其它的解決方法呢？

⬆ 使用185公分大型反射傘拍攝。

⬆ 雖然背景沒有出現影子，但光線的調性過軟。

⬆ 背景顏色仍有不均勻的情形。

Step 2 打跳燈，讓背景顏色均勻呈現

　　一般來說，要讓背景紙的顏色能夠均勻呈現，並不能使用點光源，而是要製造大面積的柔光，讓光線可以均勻的打在背景紙上面。利用打跳燈的方式，把三支棚燈往後打，就能產生大面積的柔光提供足夠的光源，讓背景紙的顏色均勻呈現。這三支棚燈的出力，可以設定成一樣，也可中間的主燈比較大，兩邊的副燈比較小。我大多會讓中間的主燈出力比兩邊的副燈大0.6EV~1EV，這樣的光線感覺會比較有層次感。

　　此外，改變棚燈的位置，讓燈從斜側方以打跳燈的方式打光，光線會因為方向性，帶出模特兒臉部的立體感。因為柔光的調性較軟，比較不會產生明顯的影子，就不用害怕影子會出現在背景紙上。

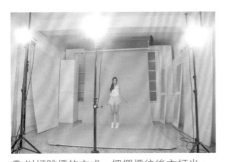

⬆ 以打跳燈的方式，把棚燈往後方打光。

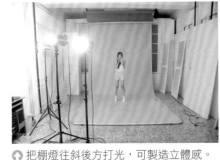

⬆ 把棚燈往斜後方打光，可製造立體感。

⬆ 大面積的柔光，可以均勻地照亮背景。

⬆ 帶有方向性的光線，會讓畫面比較有立體感。

結語　背景紙的拍攝方法並沒有一定的公式，這些手法只是解決需求的方法，最重要的還是背後用燈的基礎觀念。打光技法其實只是你做變化的素材罷了，即使一樣的背景、一樣的模特兒，一樣的妝髮，但用對素材，就能擦出漂亮的火花。練習基礎是必要，但保持拍攝時的創意思維也同樣很重要。

彩妝打光拍攝應用

在我的攝影工作內容中,也很常遇到彩妝拍攝的需求。最近這二年因為自助婚紗與婚禮攝影的興起,有許多專業人士轉往投身於新娘祕書和造型彩妝師的市場。常會有新祕或是造型師想要拍攝自己的彩妝作品,這時如果學會彩妝的打光拍攝應用,就能為整體造型大大加分。

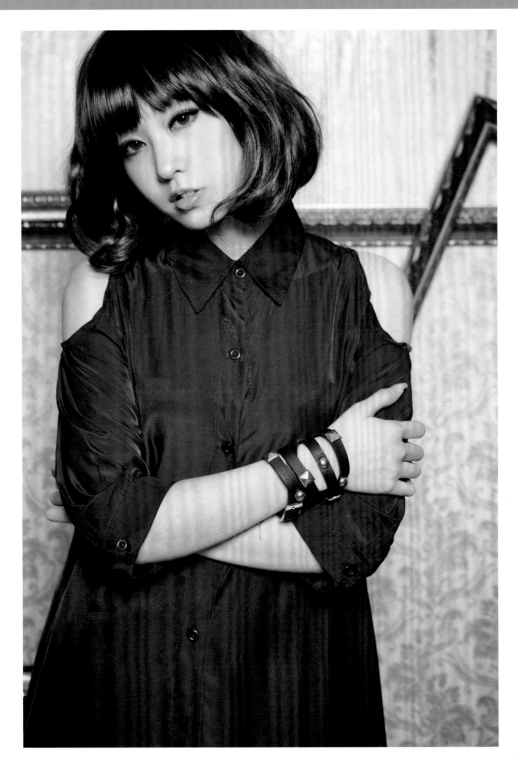

Step 1 依不同的妝感，選擇合適的主光燈罩

在拍攝彩妝時，我們會用「貝殼光」的夾光方式來打光，利用上、下燈的夾擊或是光比的改變，提升臉部的亮度及妝感。在上方大多會使用雷達罩來製造硬中帶軟的光線，這種光線比較適合帶有珠光的妝感。或者是使用可以具有柔光效果的八角罩，它可以營造大面積的柔順光線，並且拍出明顯的眼神光。

從下面的實拍照片，可以看出雷達罩的光線比較硬，帶出五官的立體感，臉頰的亮、暗對比較為明顯；而八角罩的光線效果，感覺五官會比較平面柔和，臉部的亮、暗對比差異就沒有雷達罩明顯。在範例照片中，我們用的是Elinchrom 100cm的深八角罩，如果改成使用135cm的大型淺八角罩，我想光線的效果就會比現在更為平面。

⬆ 上方主燈使用雷達罩，臉部的效果較為立體。

⬆ 上方主燈使用八角罩，臉部的效果較為柔和。

Step 2 調整細部光線，突顯重點妝感

接下來，就是調整細部的光線，突顯重點妝感。如果這次的妝感是走比較自然的路線，下方的光線處理，我會選用珍珠板來作為反射光線，這個做法的好處是反射出來的光線會比較柔和自然。若想是在拍攝帶有珠光效果的妝、唇蜜或是豔麗的濃妝，在下方的燈可以搭配使用長條無影罩直打光線補光，比較能夠顯現妝感的特色或是唇色的質感。

上、下方要用哪一種燈具，其實並沒有一定。但我用光的大原則是不太會讓下方的光質硬過上方，這樣打出來的光線，會比較自然。

⬆ 使用珍珠板反射光線來補光。

 利用珍珠板反射光線，得到大面積的眼神光。

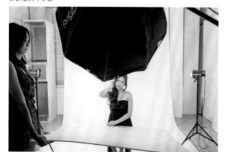

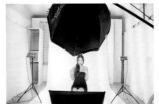

⤴ 下方使用長條無影罩,可以帶出唇色的質感。

⤴ 使用長條無影罩直射光線補光。

馬克經驗談
瞳孔補光效果大不同

製造眼神光的方法有很多種,在拍攝時可視需求決定。從模特兒的瞳孔來觀察眼神光,你會發現用長條無影罩拍攝的眼神光感覺跟珍珠板所反射光線不同。珍珠板所反射的眼神光,白點光芒較為圓潤,顏色柔和;而長條無影罩反射的白點會直接出現無影罩的方形,感覺比較剛硬立體,有點像是少女漫畫女主角會出現的瞳孔畫法。

Chapter 4-6

用假窗打出自然光

網拍工作時間長，加上無法確切掌握開拍時間，若真要拉出棚外以自然光拍攝，風險會比較高，因此很多拍攝網拍的攝影棚都會有「假窗戶」的設置。在棚內藉由假窗拍出仿自然光，可以解決天候不佳及拍攝時間的配合問題。

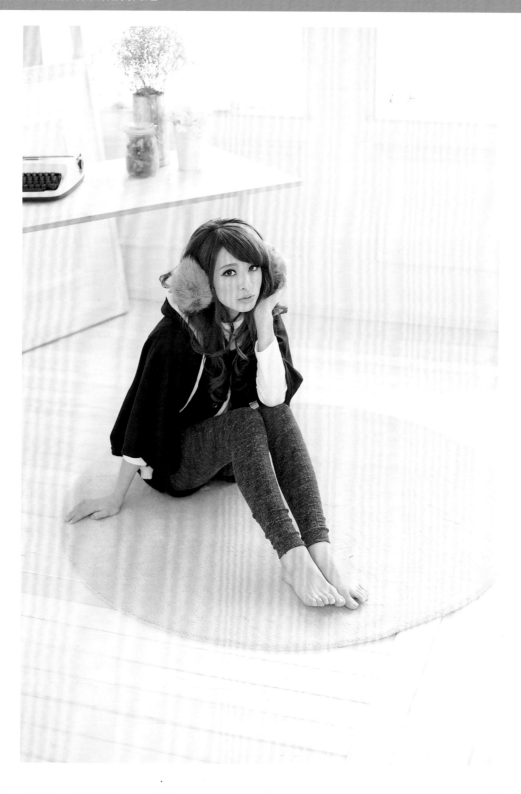

Step 1 拉高燈頭，最好在2米4以上的高度

　　要記得在一般的室內，陽光從窗戶照射下來，光線應該是柔和的。但很多初學者，在假窗後面架燈會遇到的第一個問題，就是忘記把燈頭拉高。燈頭太低會讓打出來的光線過強，直射鏡頭照成耀光的現象，以及光線的擴散性不夠廣。雖然近幾年，耀光在外拍很受歡迎，但光伴隨而來的是銳利度和飽和度的下降，除非廠商有特殊需求，否則應該要以商品清楚呈現的前提下進行拍攝。建議燈頭最好是拉高至2米4以上位置會比較好，所以大家在購買燈架時，要特別注意高度的問題。

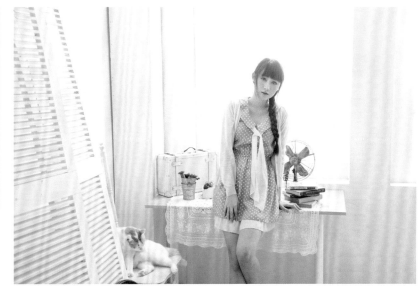

⬆ 燈頭的位置太低。
➡ 燈頭太低，畫面中有耀光的情形。

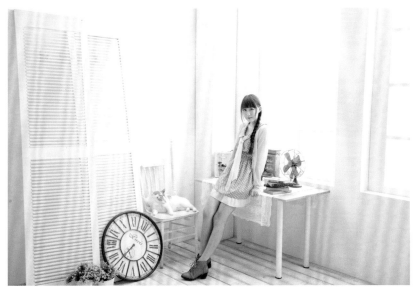

⬆ 拉高燈頭。
➡ 可看到打下來的光線的質感還不錯，光線的擴散範圍也比較廣。

Step 2 改變燈頭方向，打出大面積的擴散性光源

不過，當你拉近鏡頭，會發現雖然這樣能把光線擴散到整個室內，但模特兒的臉上反差過大，窗邊光線的擴散程度仍不足。從照片中，你可以發現假窗與燈架的距離大概在75公分的位置，雖然後方設有柔光布，但因為雙方的距離不夠遠，打出來的光線就像是「點光源」，沒辦法變成大面積的「擴散光源」。

其實可以利用之前拍攝背景紙的觀念，把燈頭轉向往後打，讓反射光線變成大面積的擴散光源打入室內。這時模特兒臉上的反差就已經下降很多了，而且室內所需的擴散光線也是足夠的。

◐ 將燈頭轉向，往後打光。

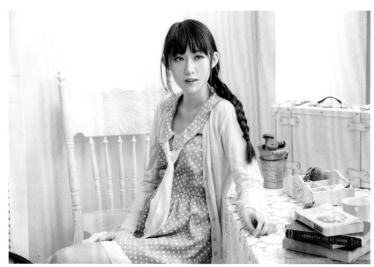

◖ 燈頭太低，會產生耀光的情形。

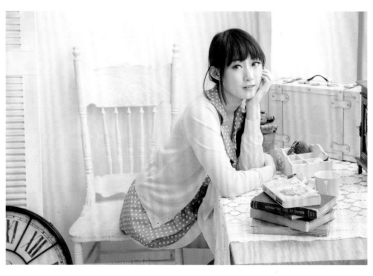

◖ 將燈頭往後打光會形成反射光線，藉此打出大面積的擴散性光源。

見招拆招　利用反射傘，製造擴散性光源

如果燈的後方沒有牆，該怎麼辦呢？我們可利用反射傘，讓光線藉由反射的方式變成大面積的光源，從實拍照片中，看可以看出光線的柔光及擴散程度是足夠的；拉近鏡頭，光線可打到整個室內，不會有擴散度不夠的問題；若是在靠窗的位置取景，模特兒臉上的反差不大，代表光線是均勻地打入室內。

↑ 利用透射傘，打出擴散性光源。

↑ 佈光圖

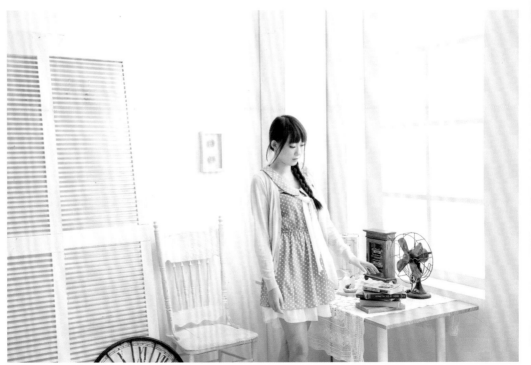

↑ 光線是均勻地打入室內。

Step 3 補光降反差

接下來，要面對的是模特兒背光所產生的
反差和拍攝空間延伸的問題。當模特兒在背
光的狀況下，臉部是暗的，更別說當模特兒
與窗戶的距離是比較遠的時候，光線很可能
沒辦法打到模特兒的臉上。

⬆ 當模特兒背光時，臉部是暗的，反差過大。

珍珠板、反光板

一般說到降反差，應該都會先想到用反光板或珍珠板，這其實是很好的方式，反射後的光線會
很柔順，但這樣的反光方式，多少會因為反光板本身的體積，阻礙攝影師的拍攝空間。如果是拍
全身時，反光材質也會更大，這無疑是在有限的拍攝環境中增加麻煩，除非是拍攝較多的半身照
片，不然我很少會用珍珠板作為反光的第一選擇。

⬆ 除非是以半身照片的拍攝為主，才會比較常用到珍珠板或反光板。

八角罩

　　用罩子直接補光降反差也是大家常用的方式。我選用打光面積會比較大的135公分八角罩，由於拍攝時模特兒與八角罩的距離約有2公尺左右，當它的光線打到模特兒時，已經變成柔光的狀態了。雖然八角罩可以完全補光，但在拍攝時要特別注意照射進來的假窗光線調性。如果入射的假窗光是調性較軟的光線時，八角罩的補光光質會比假窗光硬，這時影子就是由室內產生，而不是室外了。此外，也要注意色溫的問題，像照片中的八角罩色溫就過於冷調，會拍出具有「雙色溫」的照片。

⬆ 使用135公分八角罩補光。

⬆ 八角罩距離模特兒約3公尺左右的補光效果。

⬆ 使用八角罩補光，要特別注意色溫的處理問題。

往後打跳燈補光

　　往後打跳燈是我比較常用的補光方式，大面積的反射光源光質較柔，擴散度也夠，畫面就不會產生兩個影子。我們可由半身的照片看出，打跳燈的補光效果類似用珍珠板的反光方式，這兩個工具的差別就在於攝影師所能運用的拍攝的空間。有時我會把燈頭往下，製造出類似外拍的反光反式（由下往上反光），這樣的反光效果和往後直打的效果不同，建議大家都可以試試看。

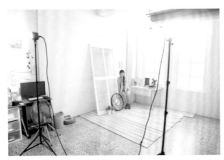

⬆ 往後打跳燈補光。

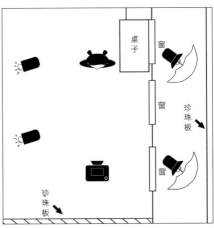

⬆ 打跳燈佈光圖。

⬆ 使用擴散柔光補光，不會產生兩個影子

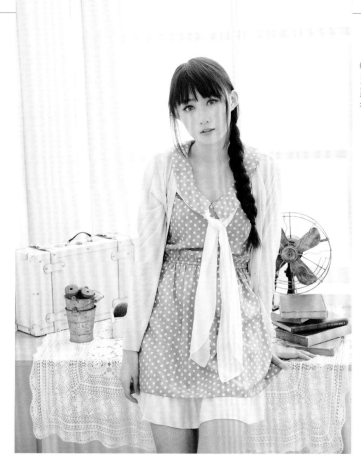

拉近鏡頭拍攝半身照，打跳燈的補光其實跟用珍珠板反射的效果很類似。

打燈頭往下壓，製造類似外拍的補光效果。

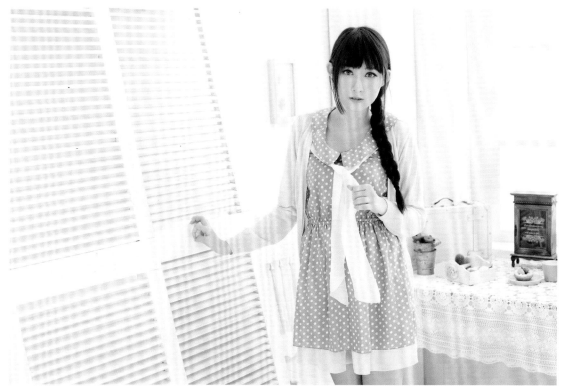

由下往上的反光效果跟往後直打所呈現的氛圍，各有千秋。

Step 4 設定光圈數值

　　想要仿照自然光的拍攝方法，要注意到通常我們在室內拍攝，不會用到太大的光圈數值。像我拍攝仿自然光的工作光圈大多是在F2.8-F5.0左右，甚至有時為了仿照真的自然光，會把光圈開到F2以下，畢竟都要模仿了，就連在拍攝上的數據也讓它一樣吧！

◯ 相機光圈數值的
設定，在拍攝仿自
然光時，也要多加
注意。

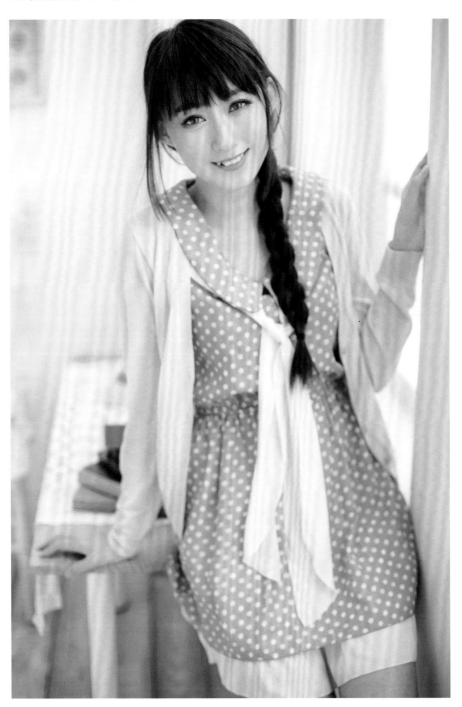

結語 仿自然光的拍攝，無非是想讓我們在天候不許可的狀態下，仍可拍出我們所需的光線感覺。由於棚燈的光質較好，拍攝起來影像質感也比較能符合廠商的需求，學會仿自然光的控光技巧，可以節省下很多不必要的等待時間。要記得這樣的打光方式，多半是學習大自然中光線的運行方式，多多觀察自然環境絕對是學會這個技法的重要基礎。

在室內，創造自然光

在棚內可以設置假窗，自己營造自然光的感覺，但有時也會因應廠商的要求，到室內進行拍攝，像是咖啡館……等。不過，並不是每一個場地的光線都會如自己的意，有時必須放棄窗戶打進來的光線，利用閃燈加外拍燈製造假窗光，提升室內的光線質感，創造出優良的照片品質。

室內拍攝人像，所會遇到的阻礙

這個室內場地，用肉眼上去的亮度好像沒什麼大問題，但仔細觀察，窗戶太小而且背光，如果只靠現場的光線去拍攝，容易拍出色溫差異太大的照片。先拍一張沒有打光時的照片，可以看到現場光線的亮度不夠，即使拉高ISO拍攝，但是現場光線沒有方向性，會拍出視覺過於平淡的照片。

⬆ 室內場地，雖然有窗，但窗戶的光線不足且背光。

➡ 現場光亮度不夠，無法清楚表現模特兒主體。

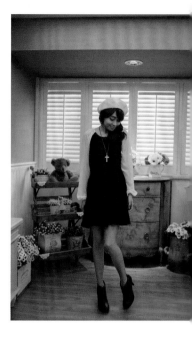

A現場

處理現場環境光

我們從環境光線與模特兒主體兩個層面，來打造合適的光線。為什麼不用窗光呢？主要是因為窗戶外面有加裝遮紫外線的有色玻璃，打入室內的光線不足且色溫也不對。但我並沒有完全的放棄現場光，因為我還是希望現場光，可以輔助在打光時沒有補到的光線。

在這個場景裡面，採用「夾光」的手法，利用閃燈加上兩支外拍燈，打出具有方向性的光線，提升現場的光線品質把現場的佈燈方式，變成像「三角窗」的感覺，兩面都可受光。主要光線就是由右側的燈主導，背後的窗光作為輔助光線，在它們的相互配合之下，更可突顯背景的層次感，讓整體的光法看起來更為完整。

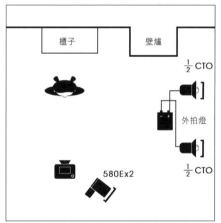

櫃子　　　壁爐

½ CTO

外拍燈

½ CTO

580Ex2

⬆ 夾光的效果。

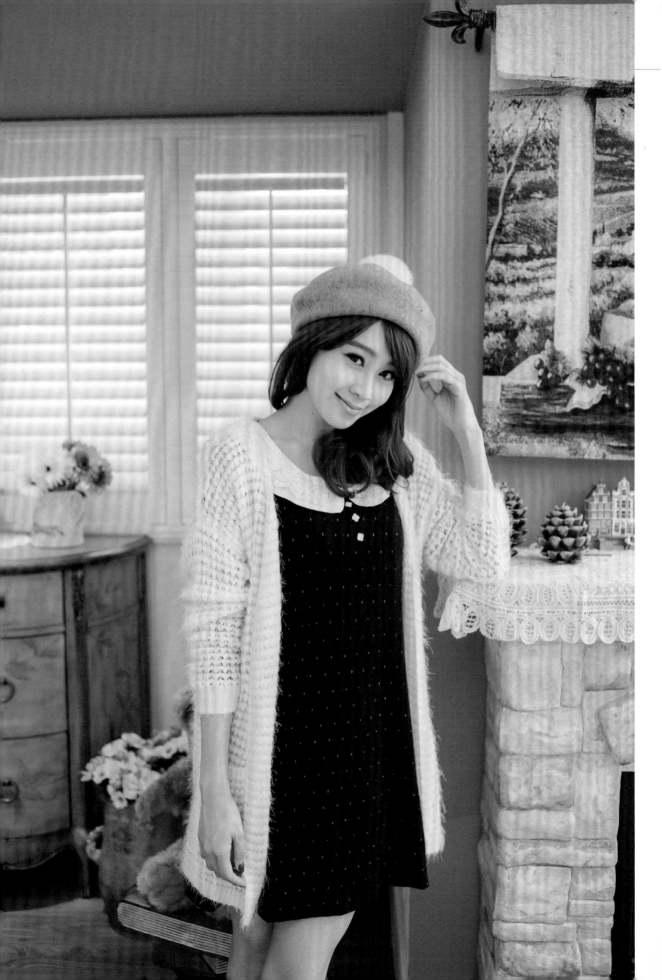

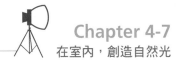
調整閃燈，突顯模特兒主題

　　如果只用室內現場的光線拍攝人像，並不是最好的選擇，在呈現模特兒主體時，主要也是採用上述的「夾光」方法。不過，要特別注意，因為室內的現場光線帶有燈泡的色溫，所以我會在閃光燈的燈頭前面，加上1／2cto濾片，調整閃燈的色溫，並把燈頭往下打，模擬太陽光打入室內的感覺。在拍攝時，閃燈會隨模特兒的位置，做細部的更動。從實拍照片中，你可以發現，當我們加入自打的光線後，大幅提升模特兒身上的衣服質感。

B現場

依不同場景，操作光線

　　很多時候，並不是現場的光線不好，而是開高ISO後，現場的光線很容易帶有其它的雜光，更別說混亂的色溫了，這些小細節對於事後的調圖工作其實是很重的負擔，所以我大多會判定現場光線的狀況，再來決定是否要使用現場的自然光。基本上，我還是維持「三角窗」的夾光手法，剛好旁邊的白色書櫃可以幫助反光，稍為打亮左臉，降低模特兒臉上的反差，但還是可以清楚地看出光線的走向。

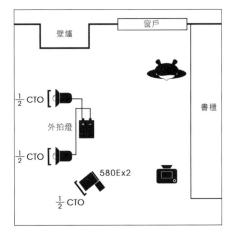

⬆ 佈光圖。

⬆ 白色書櫃提供反光，降低臉部的反差。

C現場

在室內場地，製造假窗光

　　客廳因為空間較大，佈光是比較自由的，易於製造大範圍的柔光，但如果是在房間就不是這樣的狀況了。房內的床會佔掉很大的空間，因此限制住可以拍攝的空間。照片中的場景，因為與窗戶距離太遠，無法接收到自然光，這時我們可以打光製造假窗光，來處理這個問題。

　　在照片左邊的空間，利用2支燈製造大範圍的光牆，並且模擬自然光打入室內的感覺，讓光牆的光線角度低一點。因為在這個場景中，我完全放棄使用現場的自然光，所以會在模特兒的前方，加上一支小燈來降低反差；再用一些燈充當現場光，補足現場無法照到光的地方，讓人感覺這張照片的光線不是打出來的，而是自然的現場光。

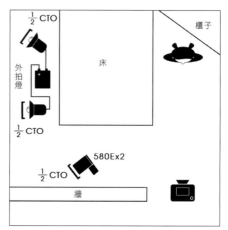

⬆ 佈光圖。

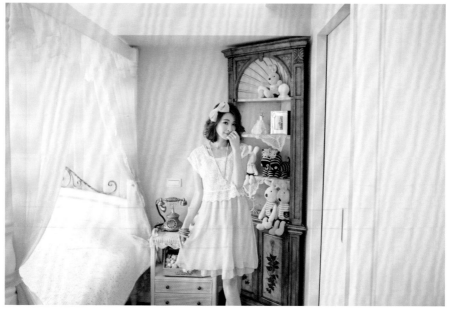

⬆ 在模特兒的前方補一支小燈，降低反差。

D現場

加強光線走向，留住現場氛圍

　　這個場地雖然有窗戶，但進入的光線不夠多光質也不好，而且也有室、內外色溫的問題。如果只用現場環境光，相機感光度至少要設定ISO 2000，光圈F2.0才能進行拍攝，但這樣的照片品質可想而知；若要改變現場的光線走向，我們就得用其他方式去除現場光。

　　因此我選擇打光加強窗光，補足現場暗部的亮度，以及利用閃燈降低模特兒的正面反差；因為打光的關係，相機就可設定成低ISO，拍攝時會接收到現場的自然光，這樣就不會破壞現場的光感，還可留住現場氛圍。

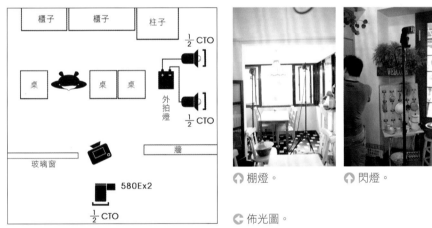

⬆ 棚燈。

⬆ 閃燈。

↰ 佈光圖。

⬆ 打光加強窗光，留住現場氛圍。

改變光線走向，帶出立體感

另外，我們在打光時，還會遇到一個問題，就是光線的層次立體感。試想拍攝自然光時，被攝主體會因為太陽的照射，有亮、暗部的不同，表現被攝主體的立體感。拉回室內場景，如果此時補充的光線太過充裕完整，模特兒臉上就會失去立體感，讓畫面沒有重點。

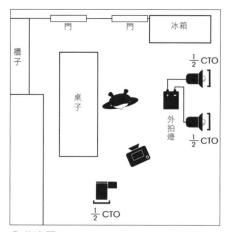

↑ 佈光圖。

↑ 前方補光的光線太強，又沒製造出合適的側光，所以光線看起來太過平整。

所以我會稍為改變光線的走向，讓大部份的光線往模特兒後方的門移動，再減少閃燈的出力，讓閃燈群組與外拍燈群組的光量差距變大。要注意如果兩個群組的光量差距過大到完全沒有交集，看起來就不像是仿照自然光的打法了。因為在大自然中，由太陽照射下來的光線會經由各種不同的物體反射，形成交錯的光線，而讓物體有亮、暗部的層次。

雖然我讓閃燈群組與外拍燈群組的光量差距變大，但因為在模特兒右手邊的閃燈群組跳燈反射光線的面積夠大，不至於讓兩邊的光線毫無交集，造成某個地方完全暗掉。這樣的佈光方式用意是減少兩個打光群組在交錯區的光量，當光量有多有少，才能帶出立體感。

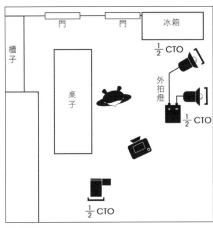

↑ 佈光圖。

↑ 改變光線的方向，加強側邊的光線，降低前方閃燈的出力，提升整體光線的質感。

混合用光技巧

我們用肉眼看起來很漂亮的咖啡館,在用相機拍下來後,所見通常不會是所得,不是主要場景過曝,就是因為室內、外的曝光值差異太多,導致室內過暗。數位相機的寬容度不及人眼,所以在拍攝室內人像時,我們要融合人造光與自然光,調整光線補足反差,才能拍出到位的人像照片。

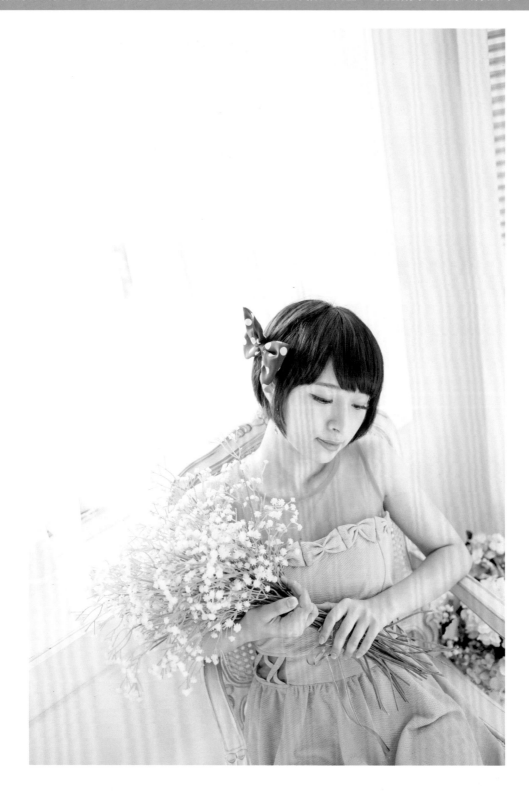

在有自然光的室內場景中拍攝，比較常看到的做法是選擇照亮模特兒放棄室內場景中的細節，甚至是讓窗戶的曝光值「爆表」至一片死白。在拍攝人像創作時，或許可以這樣使用，但若在商業攝影時，除非有特殊需求，否則不太允許這樣的情況發生。

在帶有自然光的室內場景中，若選擇清楚表現模特兒或商品本身，則需使用高感光度或是大光圈，但要注意伴隨高感光度而來的雜訊問題，雖然目前有很多修圖軟體都附有去除雜訊的功能。不過，在拍毛料質感的產品時，在後製中使用去除雜訊功能，極可能會把毛料的感覺也一併抹去。

使用大光圈的問題就是景深太淺，甚至有時景深會淺到只有眼睛（局部）清楚，而眼睛之外的細節全都跑到景深之外。除非你所拍攝的場景是在三角窗，不然為了顧及畫面中的景深與雜訊問題，通常我們還是會利用打燈的方式來降低感光度，以及克服現場光源不足的問題。

馬克經驗談

何時需要用人造光補足自然光？

1. 室外天候不佳，導致投射入室內的光線微弱時，例如陰雨天。
2. 室內原有的光線品質不佳，例如經過多次折射才進入室內的光線。
3. 室內既有的自然光照範圍太小。
4. 室內可獲得自然光只有單面光，反差太大。

狀況1

太亮、太暗都不對

若身處窗戶很大的室內場景，會因為窗戶太大讓模特兒測光不足而太暗，畫面甚至會吃掉一些現場光；若將測光值改成由模特兒主導時，又會發生背景一片死白，並讓照片的飽和度及對比度下降。

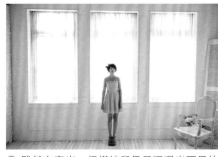

⬆ 雖然有窗光，但模特兒仍呈現曝光不足的狀態。

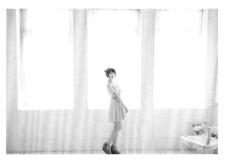

⬆ 雖然模特兒測光足夠，但背景一片死白。

選錯工具補光

↑ 用透射傘補光。

　　一般人都會想到用柔光的方式來補光，選擇使用透射傘直打，但卻因為光線太硬，拍出不像是自然光的光線。首先要思考的是由窗外打入的光線，應該是很柔和的光線，而且我們希望拍出來的光線如同肉眼所見的反差情形，因此我們要補足的應該是模特兒正面沒辦法吃到光的那一面。

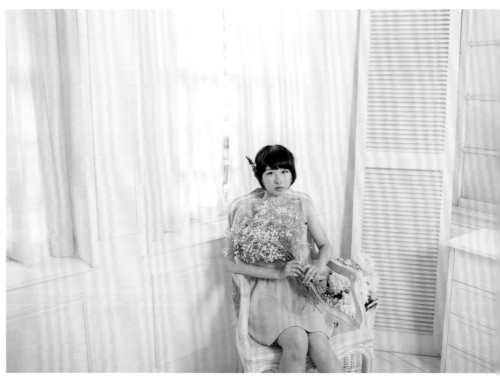

↑ 用透射傘直打，會產生有影子的光線。

Step 1 無敵跳燈補光術

　　大家可以發現我很常利用「打跳燈」的方式來製造柔光，我們先在模特兒正前方約3~4公尺的位置設定一支棚燈往後打光。不過，試拍觀察光線的走向，似乎是由上往下，但一般來室內的反射光線其實大都是由下往上的，所以我改變燈頭的方向往地上打，製造由下往上的反射光。

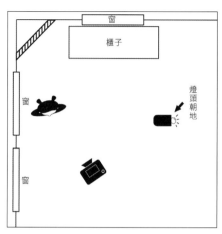

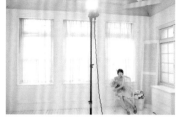

⤒ 把棚燈往後打補光。

⤵ 佈光圖。

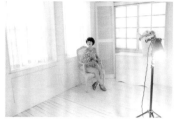

⤒ 將棚燈的燈頭朝下打光。

⤴ 用跳燈補光，光線
感覺比較柔順。

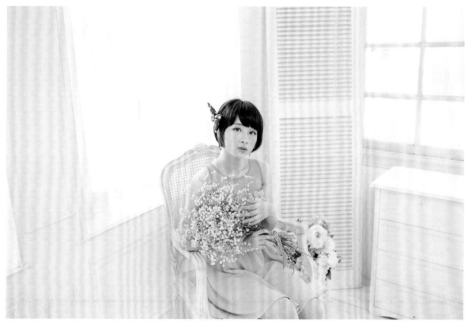

Step 2 調整燈光的距離，讓光線更自然

　　剛開始的打光與模特兒距離太近，所以在模特兒身上的光線感覺比較硬不像是自然光；拉開燈光與模特兒的距離，會比較像戶外陽光打進來在地板上的反射光線。不過，將畫面拉近看，雖然我們只是將棚燈往地上打，但還是會有一些反射光線二次反射變成由上往下打在模特兒臉上；而背景的窗台也不會太亮，讓大家看不出來這張照片，其實是用打光的方式營造出自然光的感覺。

⬆ 模特兒與棚燈的距離太近，身上的光線感覺太硬，不像是自然光。

⬆ 拉開棚燈與模特兒的距離，會比較像是從窗外打進來的自然光。

⬆ 畫面看起來更為自然。

Step 3 跳脫舊有框架，你也可以這樣補光

　　當模特兒的位置有所不同時，補光的方式也會隨之改變。我們先對模特兒測光，你可以發現畫面中的飽和度及對比度不夠明顯，背景也有些曝光過度；如果降EV曝光值來突顯窗簾的層次，模特兒的臉就會曝光不足，該怎麼辦呢？或許你會想到利用反光板來解決問題，但如果要在這個場景中使用反光板，就必須靠近模特兒，構圖角度就會因此而改變。

⬆ 對模特兒測光，會出現背景曝光過度，整體畫面的飽和度及對比度都會下降。

⬆ 降EV曝光值突顯窗簾的層次，但會讓模特兒的臉部曝光不足。

在不改變構圖的前題下，可以利用反向平行跳燈的方式打出大面積的反射光線，讓現場的環境變成超大型反光板，這樣除了可以照亮模特兒，也能帶出背景窗簾的層次。如果拉近拍攝，還可拍出模特兒眼中的眼神光，讓整個畫面更為出色。

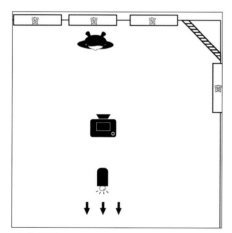

⬆ 佈光圖。

⬆ 把棚燈往後打光，可以形成大面積的反射光線。

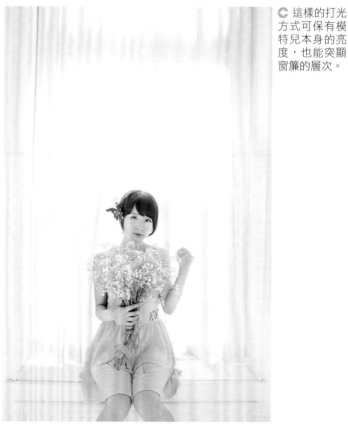

↻ 這樣的打光方式可保有模特兒本身的亮度，也能突顯窗簾的層次。

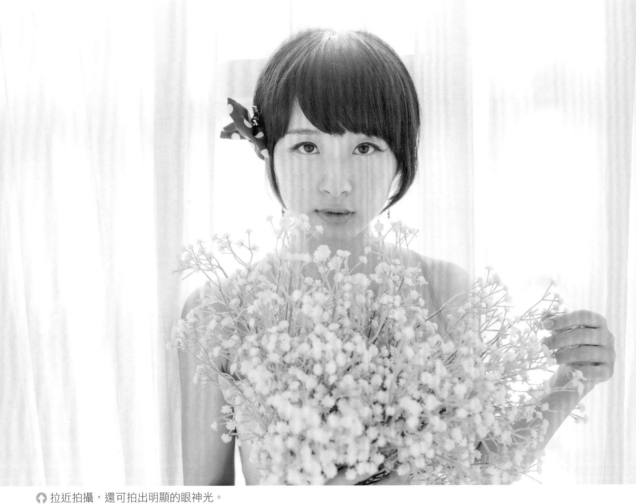

 拉近拍攝，還可拍出明顯的眼神光。

馬克經驗談
混合光源的補光三步驟

1. 先對背景測光，找出背景適當的曝光值。
2. 把被攝主體放在暗部。
3. 打出適當的光線補光，何謂適當的光線呢？若戶外的光線是比較柔的光，就要往地上打跳燈補光，打出幾近無影的光線，有時第一發的曝光值會不太ok，但多試幾次，就能找到自己所需的曝光值。

 把模特兒放在暗部。

Chapter 5

Make it Work!

打出你心中的那道光

了解基礎的用光方法之後，可藉由道具及打光技巧的輔助，就可以在攝影棚內，拍出截然不同的光感與氛圍，好的棚拍攝影作品都是由基礎的打光技法延伸而來的。下面會告訴大家，馬克在攝影棚內的實拍案例，進而從中學習到更多的棚拍控光方法，以及拍攝時的注意事項哦！

拍攝資訊

相機：Canon 1Ds Mark2

鏡頭：Canon EF 70-200mm/F4L IS

燈具（由相機角度）：

正上方－ Elinchrom BXRI 500 500W + Elinchrom 100 公分直射式深八角罩（雙層布）

正下方－Elinchrom D-Lite 2 200W + Elinchrom 85cm 透射傘

轉檔軟體：Capture one 6.3

拍攝狀況：ISO 100, 1/160秒, F8, 93mm

模特兒：安妮

Case 1 黑色百搭

通常我們在拍黑色背景時，最常遇到的問題就是背景不夠黑；有時是因為拍攝環境太小，有時是因為不小心讓主燈的光線打到背景上。若是拍攝環境太小，可用塗黑的珍珠板或黑絨布減少室內的反射光線。而主光打到背景紙上的問題比較好解決，可以打開模擬燈，查看光線的走向。我也會利用燈具的邊緣光打主題，雖然有點浪費燈的出力，但在沒有其他可減光的方式下，不為沒辦法中的辦法。

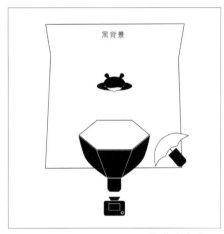

↑ 佈光方式。

若需要拍出比較深沈的感覺，要讓模特兒離背景紙遠一點，因為大部份的模特兒在拍攝背景紙時，會像要衝出封鎖線似的往背景紙內側衝刺，記得這時要拉他們一把。在這次的拍攝中，安妮的位置距離背景大約1.5公尺左右，我在這邊不是使用150公分直射式八角罩，而是Elinchrom 100公分深的八角罩。主要是因為100公分的八角罩深度夠，帶有聚光效果，又可打出柔光的感覺，更棒的是它不會讓光線打到黑色背景紙上。決定主燈後，在下方使用透射傘補光，但我會將出力調小，讓光線有補到人就好，不然透射傘的光線很有可能會打到背景紙上。

可以利用一些小道具來襯托主體的細節，像是用電扇吹頭髮，營造酷炫的感覺。建議如果沒有足夠的預算購買專用吹髮風扇，一般的循環扇也是不錯的選擇喔！

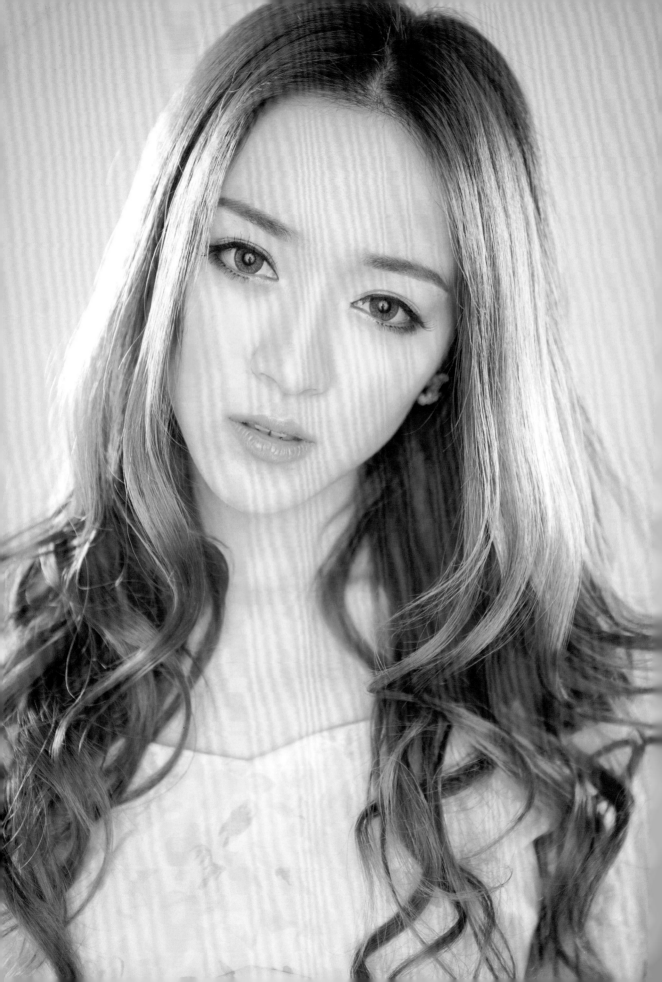

拍攝資訊

相機：Canon 1Ds MarK3

鏡頭：Canon EF 24-70mm/F2.8L

燈具（由相機角度）：

正面－Elinchrom Maxter 600 600W（陸規）+180公分

直射式16骨八角罩（直加單層布）

左後方－Elinchrom D-lite it 4 400W +蜂巢

右後方－Elinchrom D-lite it 4 400W +蜂巢

轉檔軟體：Adobe lightroom 5

拍攝狀況：ISO 100, 1/160秒, F2.8, 70mm

模特兒：玥玥

Case 2 **正面對決**

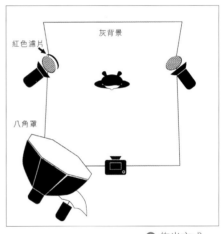

↑ 佈光方式。

　　拍攝當天原本是模特兒的試鏡，為了讓廠商了解拍攝出來的效果。在拍攝的過程隨時注意模特兒的表情是很重要的，因為這個模特兒習慣帶著微笑拍照，但在拍攝過程中她發呆的感覺被我注意到，於是完成試鏡拍攝後，我就詢問她是否願意協助我拍攝個人作品，這位爽朗的北京大姐一口說好，順利誕生這張照片。

　　模特兒本身的輪廓不錯，是標準的鵝蛋臉加高挺的鼻樑，所以如果用正面光線直打，不用害怕會把她的臉型打平。觀察臉形是攝影師很重要的工作，這是我在拍攝前會做的第一件事（如果到棚後煮咖啡不算的話）。每個人的臉型都各有特色，有些人的五官可能不夠立體，就不能用太平面的光線拍攝；當然五官立體的人也並非全都佔盡優勢，有時對比的光線打得太超過，就會讓模特兒的表情變得太過兇狠（其實就是少了柔順感，特別是對女生而言）。

　　在這張照片中，我選擇使用能大面積反射光線的180公分八角罩拍攝，因為希望打出比較硬的光線，所以把八角罩外層的布拆掉。如果只有一道平面的光線，會讓整張照片太過單調，所以我在模特兒的左、右後方，再各加一支比較硬的光線，來提高光線的層次感。另外，我還在燈上面加上蜂巢罩來控制光線的方向，讓副燈的光線不能干擾到主燈的佈光。

　　用大光圈拍攝，除了可以營造光線的立體感外，也可以讓大家注意到他的眼神。有時候我們在棚內拍照，往往會忘記可以調整光圈，其實善用光圈可以更為省力地提升畫面中的立體感，大家不妨可試試看。

拍攝資訊

相機：Canon 5D Mark2

鏡頭：Canon EF 17-40mm/F4L

燈具（由相機角度）：

右方（珍珠板後）－Elinchrom Style 600 600W裸燈

相機後方－Elinchrom D-lite 2 200W裸燈

240cmx240cm可折合珍珠板 x 1（有挖成星星形狀）

轉檔軟體：Canon DPP

拍攝狀況：ISO 200,1/160秒,F4.5,26mm

模特兒：小涵

廠商：彩色點點（colorful）

Case 3 星型剪影

◑ 佈光方式。

由於廠商要求乾淨的背景中帶點變化，卻又不希望反差太大，所以除了可以使用道具外，也能利用光線做效果。珍珠板是攝影棚的好朋友，不論是補光或是反光，它都是很好用的材質；若以做光影效果來說，只要用珍珠板剪出所需的形狀，就可拍出充滿趣味光影效果！

因為模特兒移動的範圍不小，加上要用廣角鏡表現，所以要用240cm x 240cm的珍珠版，挖剪出大型的星星牆，再利用打燈的方式，將星星的光影效果投射到背景上。它的製作過程與趣味散景的製作方式很類似，想要做出明顯的影子效果，就要特別注意光源、珍珠版與模特兒之間的距離，這樣才能做出形狀清楚的影子。當珍珠板與模特兒距離太近，會限制住拍攝角度；距離太遠的影子又會不夠清楚。

在製造星星的剪影時，我們只有一支燈打光，在光線無法通過星星形狀的地方，就會形成暗部，接著就是要把暗部的亮度調整回來。利用棚燈朝後方打跳燈，製造大面積的無影柔光，調合整體照片的光感。

對珍珠板有興趣的朋友，可以到做專門製作看板的廣告公司或是美術工藝社詢問，不然去迪化街晃晃也會有不錯的收穫，有的話，可以多買幾片，對你拍攝創意會有很大的幫助。

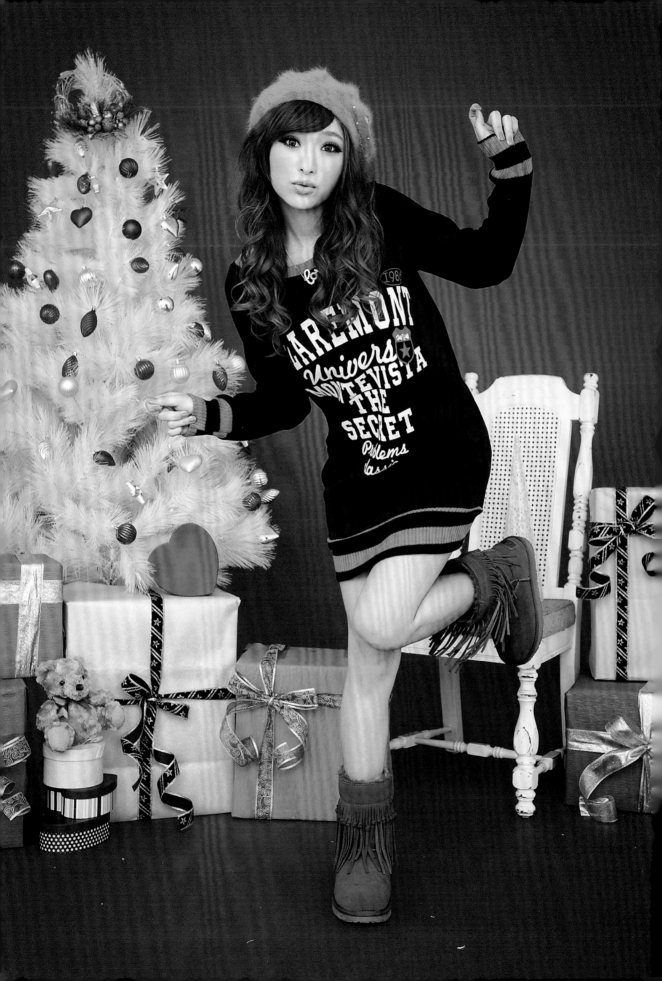

拍攝資訊

相機：Canon 5D Mark2

鏡頭：Canon EF 28-70mm/F2.8L

燈具（由相機角度）：

正面－Elinchrom Style 600 600W 裸燈 + Elinchrom D-lite 4 400w 裸燈X 2

轉檔軟體：Capture one 6.3

拍攝狀況：ISO 400,1/125秒,F5.6,44mm

模特兒：NICO（賴瑩羽）

廠商：衣芙日系

Case 4 紅色聖誕

每年的聖誕節對網拍攝影師而言，可以說是有點小麻煩，不是因為平安夜喝太晚爬不起來，也不是因為需要花錢送大禮，而是那顆聖誕樹。對於常換景、道具的網拍棚而言，聖誕樹的移動非常麻煩，基本上要把這顆不穩的聖誕樹移動10公尺，又不會讓上面的擺飾掉下來，就跟強迫路人開86走山路，還要求他車內的杯中水還不能灑出來，強人所難。

⬆ 佈光方式。

由於我的棚高度大約是3米4，左右的寬度約5米左右，剛好可以利用跳燈打光，讓光線一次平順地打在麻豆和背景上。因為如果用八角罩打光，我可能會為了樹、模特兒及禮物之間的反差亮度傷腦筋。

所以我在相機的後方放了3支燈，中間的出力比較大，左右兩支比中間少0.6EV~1EV，讓打出來的光線是有強與弱的差別。再來要注意的是燈和模特兒之間的距離，距離太遠會讓光線失去力道。

大家可以注意到，我在這張照片是使用ISO 400拍攝，因為這樣的打光方式只有少部份的出力，可打光到模特兒身上，絕大部份的出力都是被室內的反射所消耗。因此必須調整棚燈的出力到最大值，才能牽就我設定的光圈數值，為了不讓棚燈一直處在最大出力，提高感光度可以降低棚燈的出力。

最後，這個燈法要注意的是後方不要有人，不是怕光線反射不完全，而是你應該不會希望，他被這太陽拳打了數十法之後，瞎一晚。

<div style="border:1px solid">

拍攝資訊

相機：Canon 5D Mark2
鏡頭：Canon EF 24-105mm/F4L
燈具：（由相機角度）：
左方（同燈架上）－Elinchrom D-lite 2 200W裸燈（上方）+ Elinchrom BXRI 500 500W裸燈（下方）
右方（同燈架上）－Elinchrom D-lite 2 200W裸燈（上方）+ Elinchrom BXRI 500 500W裸燈（下方）
240cm x 240cm可折合珍珠板x 2
轉檔軟體：Capture one 7
拍攝狀況：ISO 200,1/100秒,F5.6,60mm
模特兒：Rachel Wang
廠商：Octavia 8

</div>

Case 5 粉紅甜心

Rachel是工作室的助理，當初應徵時多少因為他是模特兒的身份加分，畢竟每次試光時都可找他幫忙，讓拍攝的效果光感更接近。某次因緣際會，廠商看過她的表現，加上有些零散的商品要拍攝，交件時間也比較趕，就請她當代打上場囉！

之前就有跟Rachel外拍的合作經驗，她對「對比光線」的掌控一向不錯，知道在何時要展現出什麼感覺，但這次是拍比較少女的單品時，其實她也不知道自己能不能勝任。簡單討論妝感後，就是我的考題，如何用光線打出不同她以往的風格？

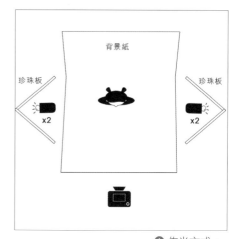

🔺 佈光方式。

因為是粉系少女的風格，所以用粉色背景紙來帶出明亮的感覺，再打出有線條，但又對比不會太過強烈的光線來襯托，利用兩支大範圍的長條柔光把她夾出來。之前在國產ET燈的時代，我曾買兩個90x180的大型長條罩，可以打出類似的光線，但我現在沒有這兩樣燈具，就以珍珠板夾板的方式替代。比較麻煩的是我雖然是用裸燈反射光線，但燈的反射範圍是有限的，所以我在一支燈架上放了兩支燈，用兩支燈打勻長條的柔光。

比較高的燈，大約在200公分左右的位置；而下面的燈則是在約100公分左右的位置。高的燈燈頭稍為往上斜打，希望有些光線可打到天花板，變成是室內跳燈打亮室內；下面的燈就是平行打在珍珠板上，製造出平面的反射光。

一開始燈箱的位置放太前面，光都全打在模特兒的臉上，沒有達到我要的感覺，所以我把燈箱的位置往背景紙移動，此時就可以用模擬燈幫忙了解移動時光的走向為何，可快速地讓光感定位。打光的燈具並非一定要用買的，有時轉個彎運用想像力，就能利用現有的工具，創造出更好的照片質感。

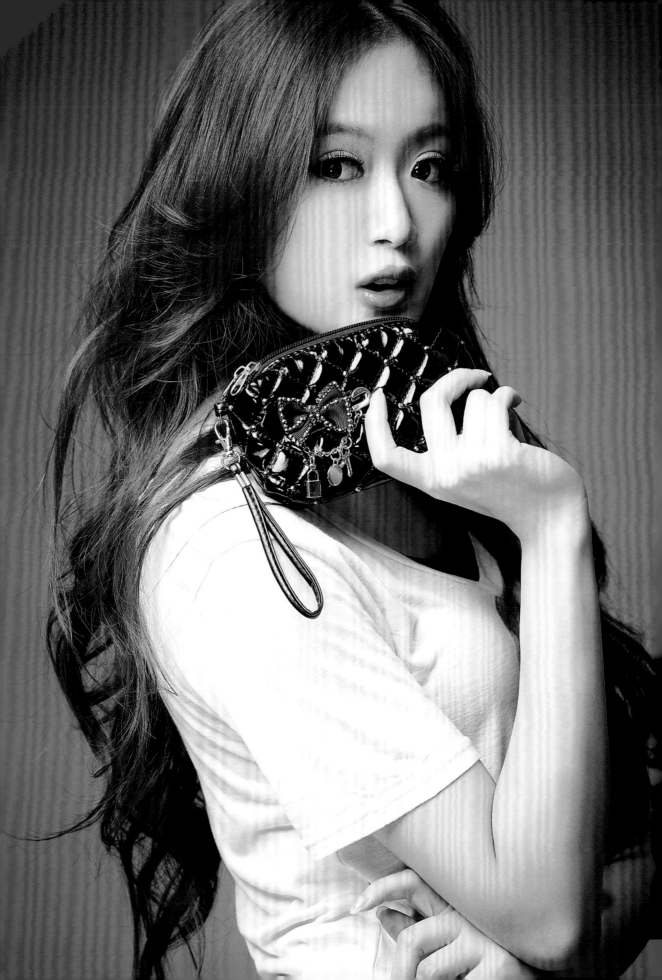

拍攝資訊

相機：Canon 5D Mark2
鏡頭：Canon EF 70-200mm/F4L IS
燈具（由相機角度）：
右上方－Elinchrom BRRI 500 500W + 150公分直射式八角罩（雙層布）
右下方－Elinchrom D-lite 2 200W + Elinchrom 原廠85cm透射傘

左方－Elinchrom D-lite 4 400W + 大孔徑蜂巢 + 紅色濾色片
右方－Elinchrom D-lite 4 400W + 小孔徑蜂巢
轉檔軟體：Capture one 6
拍攝狀況：ISO 200,1/160秒,F7.1,173mm
模特兒：Tiffany
廠商：Keds

Case 6 瘋玩濾片

如果在拍攝量工作大的攝影棚中，要一直更換背景是很麻煩的事，雖然目前己經有廠商推出出一次可掛6支的背景紙架，但還是需要一上一下地更換背景紙，更別説在更換的過程中，棚燈有可能會被碰到移動位置，光的位置如有不同，拍攝出來的效果就無法連戲，甚至結果也會有所不同。

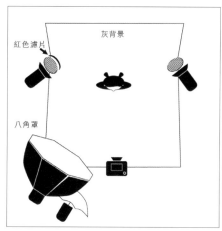

↑ 佈光方式。

廠商想在短時間內，更換不同顏色的背景紙，掙取拍攝時間。所以我利用兩個不同孔徑的蜂巢組合，打在灰色背景紙上做變化。大孔徑的蜂巢用紅色的濾片；小孔徑的蜂巢則沒有加裝濾片，主要是利用小孔徑蜂巢的燈作為背景紙上的漸層光點，帶出畫面的層次感。當然你也可以利用不同的色片組合，調配出不同的色彩，例如把小孔徑蜂巢的色片改成黃色，就會出現漸層橘色。

為什麼不用白色背景紙當底呢？主要是色片打在白色背景紙上的色感濃度，沒有灰色那麼強烈，所以才會選用灰色背景紙。其實色片的運用是件危險事，若沒處理好，時尚、台味就只是一線之隔。當然也可參考其它的時尚作品，模仿它們的色片組合，自然會有不一樣的體會和效果。

拍攝資訊

相機：Canon 5D Mark2

鏡頭：Canon EF 28-70mm/F2.8L

燈具（由相機角度）：

正後方－Elinchrom D-lite 4 400W + 蜂巢

右方－Elinchrom BXRI 500 500W + 150公分直射式八角罩（雙層布）

右下方－Elinchrom D-Lte 4 400W 裸燈

轉檔軟體：Capture one 6.3

拍攝狀況：ISO 200,1/160秒,F4.5,28mm

模特兒：馬楷杰

廠商：wind男裝

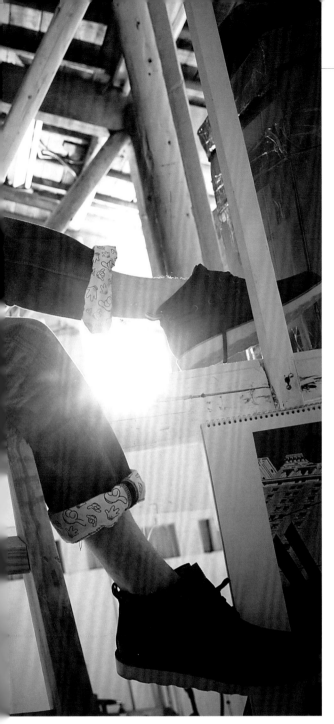

Case 7 逆光轉移

　　廠商希望照片的場景是拉到外面去的，但很不幸地每次跟廠商見面通常都是下雨天，但他們又不想只是拍素背，雖然拍素背對廠商和攝影師而言，是最省力的方式，但如果放在拍賣的首頁，商品可能就沒那麼醒目了，所以我只好想個辦法在棚內搭出外拍景，並且符合男性服飾風格。

　　在小閣樓中拍攝，仿舊的木材油漆和散亂的雜物雖然很有感覺，但卻沒有「主要光線」，即使上方有日光燈（很像鬼片中，常在閃的日光燈），但光線沒有方向性，無法做出效果。如果是燈泡，還可利用點光源的感覺，製造出立體感；但日光燈是長條型的擴散光源，四支日光燈只有「照亮」的作用而已。因此，我決定由我控制現場的主光，放棄現場光線。

　　主燈能夠決定照片的整體風格，我打算利用過曝的逆光來呈現，讓觀看者的注意力從亮點上面，轉而注意到其它的細節；但為了避免亮點的光線會太過擴散，所以在燈上面加裝大孔徑的蜂巢罩，限制光線的走向。只有一支燈會讓照片的反差太大，所以我在模特兒面對的前方架了一支八角罩的燈，來補足模特兒正面的光線反差。另一方面也能讓後方蜂巢罩打出的光線有個延續的感覺。除此之外，位於模特兒下方的樓梯仍是黑的，所以用裸燈打跳燈，補亮這個區域，讓整體的亮度不會出現斷層。

　　這樣逆光亮點效果，常用在光線平淡的地方，可用來營造視覺上的層次感，但用太多就跟下藥一樣，會讓人麻痺。在製造光線時，適可而止也是需要學習的伎倆之一，怎樣打才會剛剛好，是需要花時間累積經驗的。

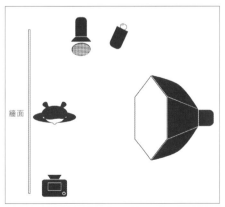

🔈 佈光方式。

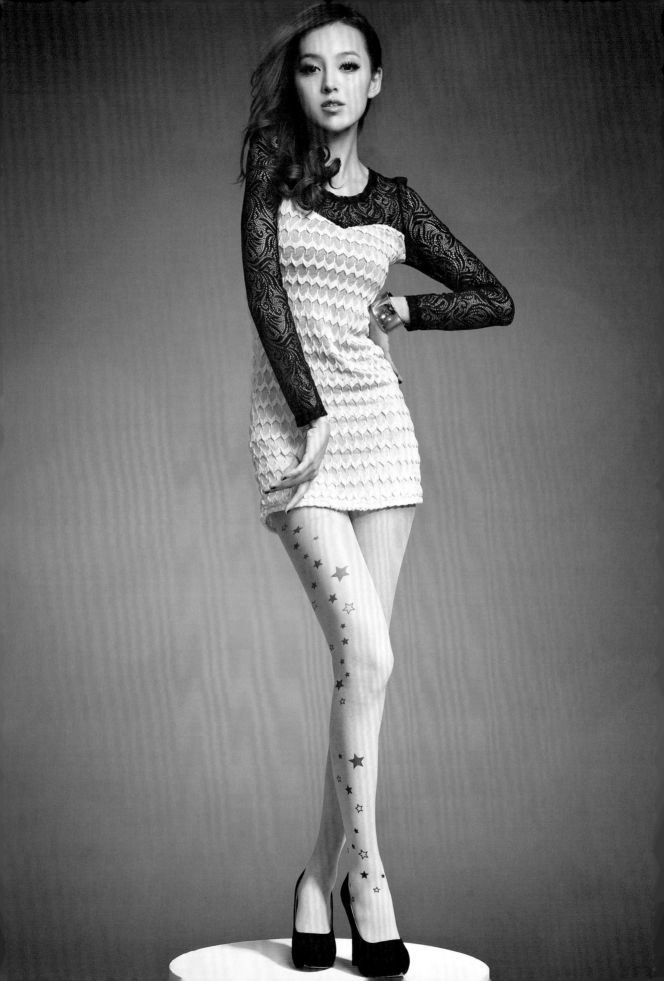

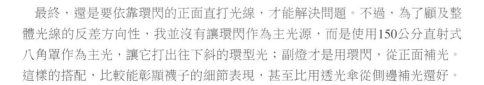

拍 攝 資 訊

相機：Canon 5D Mark2

鏡頭：Canon EF 24-105mm/F4L

燈具（由相機角度）：

右上方－Elinchrom BXRI 500 500W + 150公分直射式
八角罩（雙層布）

相機上－金貝DC600外拍燈箱 + 600W環閃燈頭

轉檔軟體：Capture one 6.3

拍攝狀況：ISO 200,1/125秒,F8,73mm

模特兒：KIWI（李涵）

廠商：美娜斯褲襪

Case 8 酷炫環閃

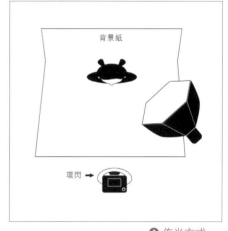

⬆ 佈光方式。

不論是對模特兒或是攝影師而言，拍攝褲襪都是一大
挑戰。廠商要求照片需帶點酷酷的風格，於是找來混血
kiwi擔任此次的拍攝模特兒。為了不讓自己在拍攝後，
每天活在修腿的無限輪迴中，除了慎選模特兒外，還需
要克服下方的補光難題。

特別是有些褲襪是採用特殊材質或是圖案，必須要用
硬光或是強光，才能拍出它的質感；而且每次用地燈補
光時，都會有燈穿幫的問題；若改成從側邊打光，就會產生過大的反差；甚至
有些褲襪兩腳會設計成不同的圖案，讓攝影師一個頭兩個大。也有想過用正面
直打處理，例如在正前方用八角罩補光，通常打出來的光線效果還不錯，不過
若是要表現襪子的反光材質時，就沒辦法突顯襪子的反光材質，在使用上有所
限制。

最終，還是要依靠環閃的正面直打光線，才能解決問題。不過，為了顧及整
體光線的反差方向性，我並沒有讓環閃作為主光源，而是使用150公分直射式
八角罩作為主光，讓它打出往下斜的環型光；副燈才是用環閃，從正面補光。
這樣的搭配，比較能彰顯襪子的細節表現，甚至比用透光傘從側邊補光還好。

仔細看照片中的背景，會發現有一圈一圈淡淡的八角形狀光圈，那並不是用
Photoshp後製上去的哦！八角形狀光圈是保護鏡上的灰塵，加上環閃旁邊的光
線所造成的現象，剛好跟主題相呼應，就沒有去除了。

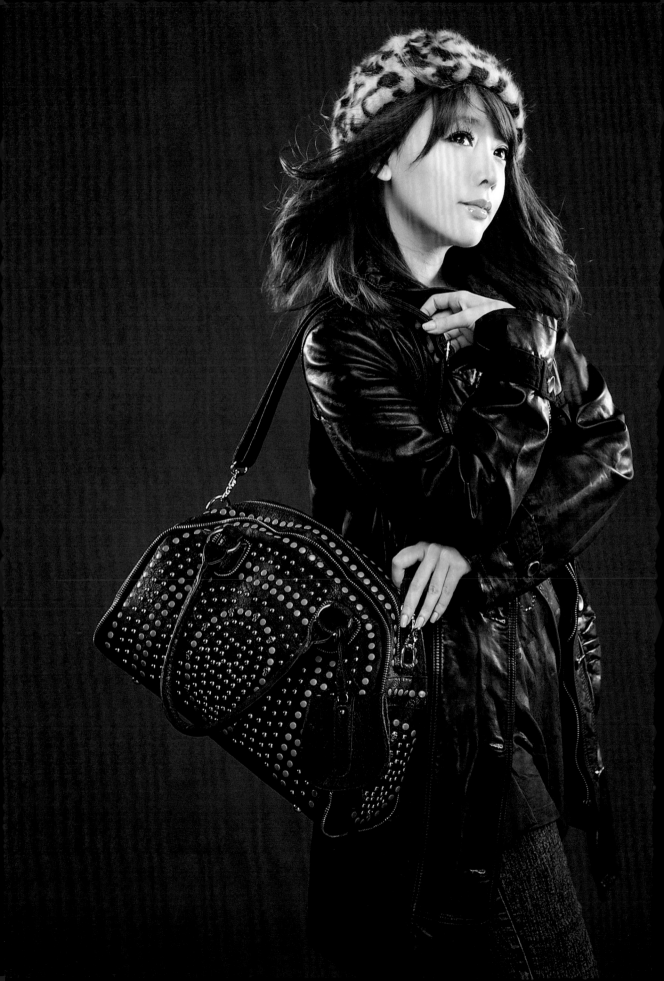

拍攝資訊

相機：Canon 5D Mark2

鏡頭：Tamron AF90mm/F2.8 Di

燈具（由相機角度）：

前上方－Elinchrom BRRI 500 500W + 150公分直射式八角罩（雙層布）

前下方－Elinchrom D-lite 4 400W + Elinchrom 原廠85cm透射傘

左後方－Elinchrom D-lite 2 200W + 45cm雷達罩（加蜂巢）

右後方－Elinchrom D-lite 2 200W + 45cm雷達罩（加蜂巢）

轉檔軟體：Capture pro one 6

拍攝狀況：ISO 100,1/160秒,F5.6,90mm

模特兒：林小安

廠商：Octavia 8

Case 9 華麗高光

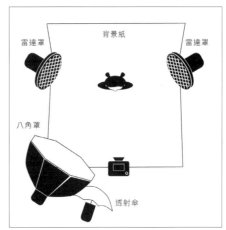

↑ 佈光方式。

　黑、灰色的背景紙最好展現產品的個性，但如果產品是深色的話，就很容易為「背景分 離」傷腦筋。最困難的地方，反倒不是光法打不出來，而是跟客戶溝通「黑背也可襯托出產品」。此外，在拍攝服裝時，要特別注意光線打在不同材質上的布料感覺，例如毛料跟皮革所需的光線硬度就不一樣，萬萬不能以一擋百，一種光線走天下。

　這次送來的產品是側背包，帶點酷勁的風格。我用最常使用的打光方式，上八角、下透射傘，先把模特兒與側背包的亮度、質感打出來，再來就是分離主體與背景。

　利用高光打法來分離主題與背景，你可以選用長條無影罩、燈罩加四葉片或是蜂巢罩來打邊緣光。長條無影罩的光質比較柔，即使去除第一層布，光線還是偏柔；而燈罩的打光範圍太小，所以我用兩個雷達罩加裝蜂巢罩，打出大面積的硬光表現皮革的材質與質感。此外，雷達罩的打光面積夠大，剛好可以打到模特兒的腰，因為取景是模特兒的上半身，所以腳下方的亮度就不用太過著重。高光打法，可以讓觀看著的注意力放在包包上面。

　這大概是我兩年前的作品，如果要再改進的話，我應該會再加一支燈打在包包上頭，用硬光來加重強調包包的皮革質感。

拍攝資訊

相機：Canon 1Ds Mark3

鏡頭：Canon EF 70-200mm/F4L IS

燈具（由相機角度）：

左方－Minicom 40 300J + Chemira 135cm X 180cm柔光罩

右方－Elinchrom BXRI 500 500W + 標準罩

180X90 珍珠板遮光用

轉檔軟體：Adobe lightroom 5

拍攝狀況：ISO 200,1/125秒,F5.6,75mm

模特兒：A-lin

地點：新竹布列松攝影學院

Case 10 優雅微光

　　上課最怕遇到這樣的狀況：老師我在網路上看到一張照片。這通常代表我應該要挑戰一下這張照片，即使現場燈具不夠，心中剉得要死，但還是要表現出沒什麼好怕，我也打得出這種光線。每個人慣用器材不同，像我就習慣用八角罩加透射傘，方罩反而是很少會用的工具，而長條無影罩大多用在打邊緣光。

△ 佈光方式。

　　模仿光線，要先了解光線的走向，來推測使用的工具，用相似的工具，再抓一下打光的位置，就不會有太大的問題。原圖是由兩個長條無影罩去夾出光感，但很不幸地，我在現場只有一個比較大的長方罩，高度約180公分，但少了一邊該怎麼辦呢？

　　拍攝現場的天花板有5米以上，加上長方罩有聚光的功能，所以只要模特兒離背景紙夠遠，讓背景吃不到光線，就會是全黑的了。因此我讓模特兒放在離背景大概約4~5公尺的位置，在模特兒的臉部前方，下第一支燈打出部份的亮度。再來就是解決沒有第二支燈的問題，一開始先拿銀面反光板，看是否可用反光板反射光線回去，可惜沒辦法。我想到也許可以打跳燈反射光線，為了限制光的走向加裝標準反光罩。不用蜂巢罩的原因是離牆的距離沒有很遠，不需用蜂巢聚光。標準反光罩打出來的反射光線感覺不錯，但有些光線會反射到背景上，所以在燈的旁邊加上珍珠板擋光，維持背景的純黑。

　　其實我個人還蠻喜歡上課時學員們的提問，可以彼此刺激出新的火花，不然一直講同樣的東西，應該會覺得很煩悶吧！

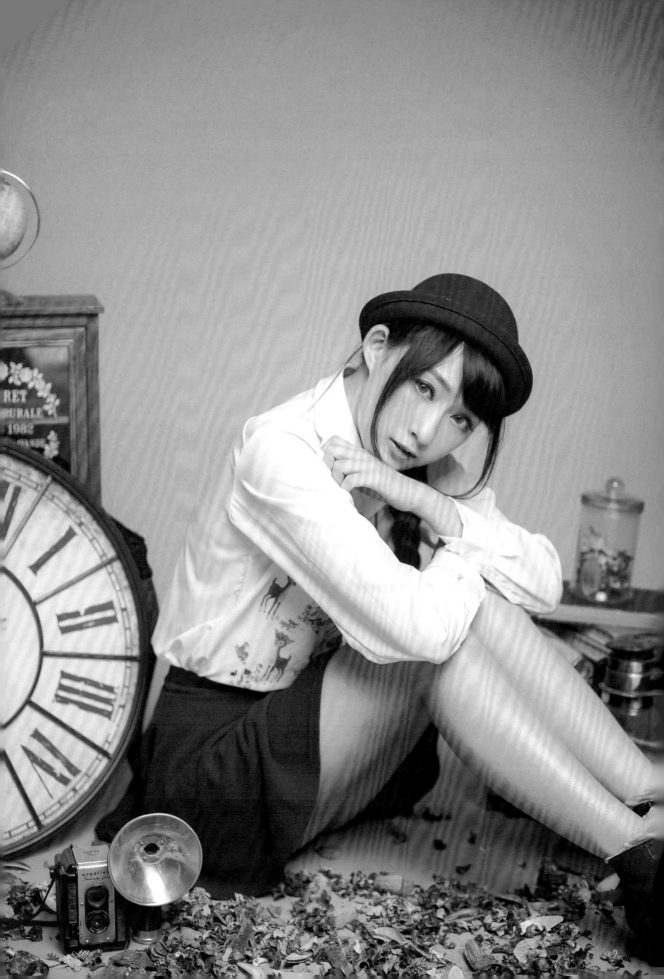

<table>
<tr><td colspan="2" align="center">拍攝資訊</td></tr>
</table>

相機：Canon 1Ds Mark3　　　　　　　　　　轉檔軟體：Adobe lightroom 5.2

鏡頭：Canon EF 50mm/F1.4　　　　　　　　拍攝狀況：ISO 100,1/120秒,F2.5,50mm

燈具（由相機角度）：　　　　　　　　　　　模特兒：Alice Long（龍龍）

右上方－Elinchrom style 600 600W + 135公分直射式
八角罩（雙層布）

Case 11 復古風潮

　　只要加點創意用點巧思，單色背景紙就是很好發揮的背景素材。這次的拍攝主題是要求秋天的感覺，所以我利用棕色的背景紙來作變化。考量到整體色調的表現，佈景道具使用同色系的物件搭配，像是紅黃色的落葉、乾燥的松果、老舊的時鐘等，也可融入帶有復古風的道具，來呈現秋天氛圍。

🔼 佈光方式。

　　因為要突顯背景紙的色調，所以使用135公分的八角罩打出大面積的光線。這邊比較不同的是八角罩的角度是比較平的，不像之前會擺45度由上往下的角度，這張照片的打光角度大約是15度左右。這樣打出來的光線會帶點暗角之外，打在地上的背景還會再反射光線，讓整體的色溫感覺是比較溫暖的；如果此時的燈仍是擺45度的位置，背景的顏色就會打的很均勻，無法帶出秋天的感覺。

　　在背景紙上面擺設道具的拍攝手法，也常在雜誌中出現。主要是因為不用花費大多的功夫，就能得到單一顏色的牆壁，也很容易融入創意的拍攝，大家如果有機會棚拍的話，也可試試看這樣的拍攝方式。

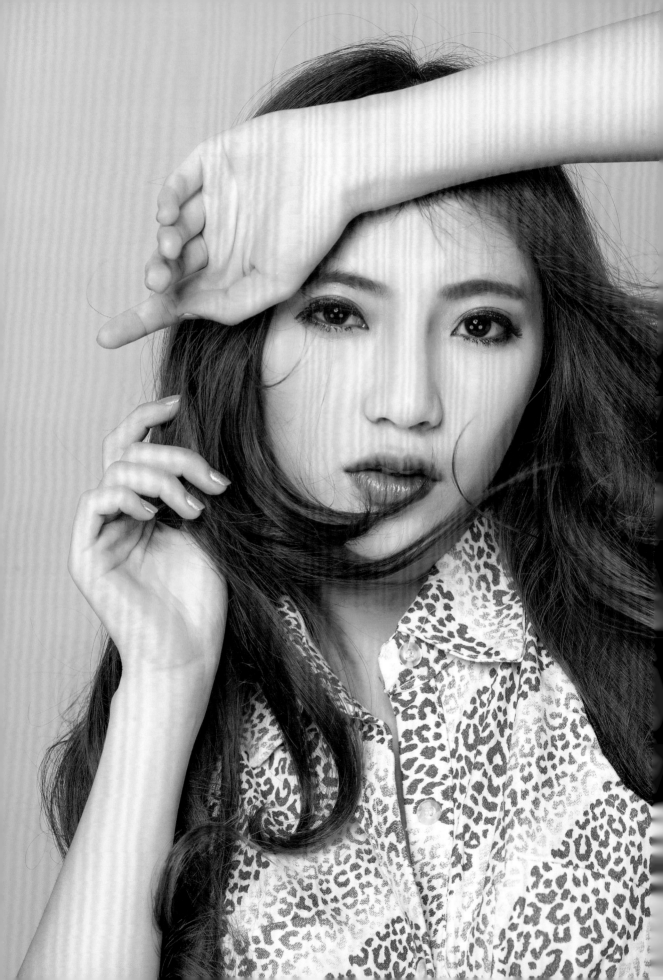

拍攝資訊

相機：Canon 1Ds Mark3
鏡頭：Canon EF 70－200mm/F4L IS
燈具（由相機角度）：
正上方－Elinchrom style 600 600W + 70cm銀面雷達罩
左下方－Elinchrom D-lite it 2 200W + Elinchrom 85cm
銀面反射傘

右下方－Elinchrom D-lite it 2 200W + Elinchrom 85cm
銀面反射傘
轉檔軟體：Adobe lightroom 5.2
拍攝狀況：ISO 100,1/125秒,F8,93mm
模特兒：Aiu Chen（陳苡恩）

Case 12 靈魂之窗

在前面的章節中，我曾提到可以用很大的八角罩或是傘，製造大而亮的眼神光，這樣可以輕鬆吸引觀看者的目光；但其實也可以製造很多不同的「亮點」，讓模特兒眼中的眼神光更多變，甚至是帶有閃閃動人的感覺。

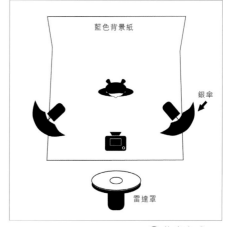

↑ 佈光方式。

原本這張照片的打光，只有使用70公分的銀面雷達罩，但拍出來的效果並不是很好，而且模特兒下方的反差有點大。因為只有取半身景，一開始是想說在下方用反光板補反差，但是補光的效果不如我的預期。所以我改用銀面反射傘來補下面的反差，剛好可以呼應銀面雷達罩的硬光。

Elinchrom原廠的銀面反射傘，內底是顆粒狀的霧面反射材質，所以反射出來的光線質感並不會很硬，反而有銀面雷達罩硬中帶軟的感覺。因為是比較硬的光線，所以打在模特兒身上的光感會比較銳利。此外，我在左、右下方，各放一支燈讓下方的補光光線是比較均勻的，也能與雷達罩從正下方打出來光線相互配合。因為雷達罩的光線特質是屬於硬調的，可以反射光線，突顯嘴唇上唇蜜水亮的特性。為了表現出照片的動態感，我在模特兒的右前方放了一台吹風機，抓拍頭髮飄動的感覺。

我在打光的初期也跟很多新手一樣，只注意光的質感和走向，卻忘了眼神光的處理。在人像攝影中，眼神光的有無，通常會決定照片的靈魂所在，大家在處理完大方向的打光技法後，別忘了可以「畫龍點睛」的眼神光哦！

拍攝資訊

相機：Canon 1Ds Mark3
鏡頭：Canon EF 70－200mm/F4L IS
燈具（由相機角度）：
正上方－ Elinchrom style 600 600W + 標準罩

轉檔軟體：Adobe lightroom 5.2
拍攝狀況：ISO 100,1.7秒,F8,106mm
模特兒：Aiu Chen（陳苡恩）

Case 13 動感瞬間

棚燈的凝結能力很好，讓拍攝「靜止」的瞬間變得很容易，像是跳動的人或是丟入水中的水果；相反的，也因為優秀凝結能力，若想拍出「動態的軌跡」變得相當麻煩。

由於這次拍攝的服裝，比較像是去Party或夜店的風格，所以我會希望可以拍出在跳舞中的動態感覺。我利用慢速快門及現場模擬燈（註）色溫來進行拍攝，一般棚燈的模擬燈在閃完閃光燈之後，會維持在持續發光的狀態，模擬燈的燈泡色溫約3200K，和棚燈的5500K有段差距，用這樣的色溫差距製造燈泡的色溫殘影。

↺ 佈光方式。

使用慢速快門拍攝，需要先測試現場只有模擬燈時的亮度曝光值，再把相機降0.6EV~1EV，因為若由相機自動判斷測光，模擬燈再加上打光後的影像，會讓畫面的整體亮度爆表。測光後，先決定快門數值；再測打光時的光圈數值（為什麼不理會快門數值呢？因為在打光的狀態中，現場的亮度是由光圈決定的）。在我按下快門的那一刻，棚燈會把畫面清楚地留在感光原件上，但因為相機裡頭的反光鏡還沒放下來，快門簾仍保持在開啟的狀態，所以以模擬燈的色溫影像也會被紀錄下來。快門速度1.7秒，當然沒辦法用手持去穩定影像，所以在晃動的狀態下，會獲得「清楚的棚燈影像」加上「晃動的模擬燈影像」，形成照片中的動態影像。

這樣拍攝的原理跟處理「混合光」的手法很像，只是在拍攝混合光時，我們要的是「穩定的現場光影像」加上「穩定的棚燈光線影像」，但它們的手法都是類似的。

（註：模擬燈為攝影棚內用來模擬光源的光影效果。）

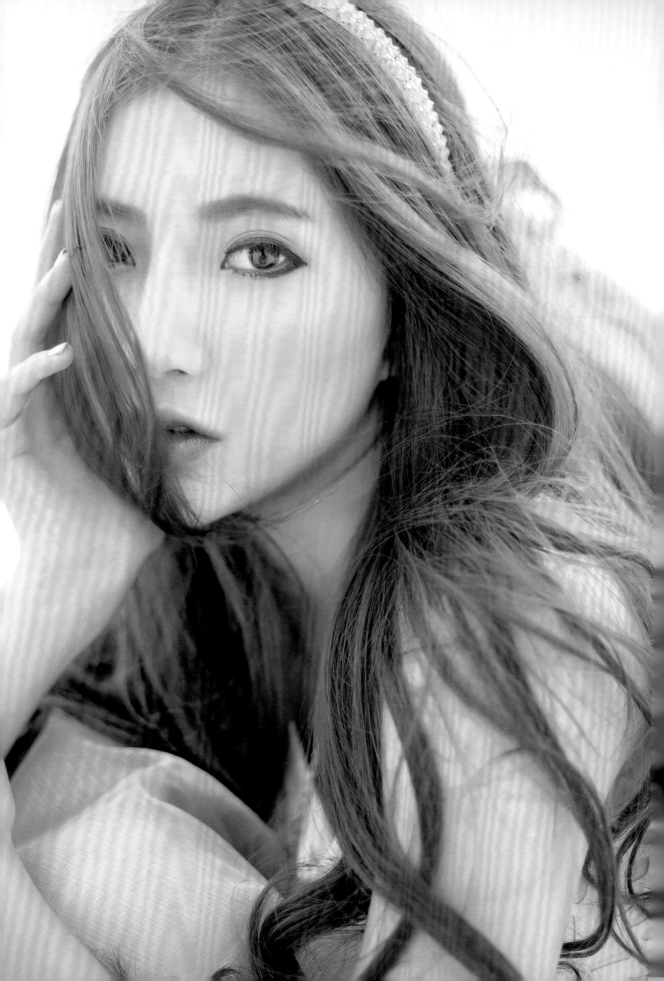

<table>
<tr><td colspan="2" align="center">**拍 攝 資 訊**</td></tr>
</table>

相機：Canon 1Ds Mark3	左後方－ Elinchrom D-lite4 400W
鏡頭：Canon EF 50mm/F1.8 II	轉檔軟體：Adobe lightroom 5.2
燈具（由相機角度）：	相機設定：ISO 100,1/125秒,F2.2,50mm
右後方－ Elinchrom D-lite4 400W	模特兒：Aiu chen（陳苡恩）

Case 14 絕美光感

　　不諱言，我在外拍的初期，非常沈迷於大光圈的氛圍裡，奶油般的散景會帶給拍攝者極大的成就感；不過，拍到最後你就會發現奶油吃多也是會膩的，這時如果不是向下沈淪，就是進入另一個階段尋求自己的影像本質。初入棚燈世界時，因為不太會控光，加上當時棚燈的最小出力都不小，拍攝空間不大，所以拍攝出來的照片大多是小光圈的照片。

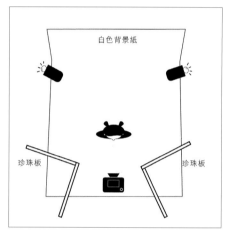

⤴ 佈光方式。

　　但慢慢地學會控光和選擇燈具後，才知道原來棚燈也可以使用大光圈拍出不同的感覺，只是初期的光感都打的很硬，加上大光圈的淺景深，感覺「卡卡」的，就像在高級牛排館吃魯肉飯，後來才了解原來這兩個元素是會互相影響的。

　　使用大光圈，相對的景深就會比較柔淺，所以我想說再打出一道柔光，增添畫面的柔和感。從後方用跳燈打出大面積的柔光，然後在模特兒的前方，以兩大塊珍珠板反射後方打過來的光線，維持模特兒臉上的柔美光感。此外，我還在模特兒的右方吹風，讓飄動的長髮來為畫面加分。

　　我在書中有特別強調光圈控制的問題，是因為除了光線可以製造立體感外，光圈也是快速帶出立體感的法寶。大光圈淺景深可以為光線帶來不同的氛圍，建議大家不需把自己侷限在打光、小光圈的思維之中，可以多加嚐試拍攝，各個元素之間的搭配與拿捏，都是從不斷的拍攝練習中累積出來的哦！

Chapter 6

後製修圖實例分享
一張照片的完成

在攝影棚裡面拍攝，雖然光源穩定，但如果拍出來的RAW檔沒有做細部調整，壓縮輸出成JPEG檔會更不好，除非廠商要求完成拍攝直接取件，个然我都會依序做調整，再轉圖給廠商。而外拍就更需要做後製修圖的動作，因為光源複雜，有時反差並不是我們可以控制的，所以在完成拍攝後，我會多花一些時間及心力來調整RAW檔，讓照片的整體感覺更為完整。

目前已經比較少人在討論RAW檔的後製編

修算不算動過手腳，但我個人認為修圖這個步驟很像是早期洗底片的過程，主要目的是讓照片的完成度更高。下面會為大家介紹3套我最常使用的後製修圖軟體，目前的修圖主力是Adobe Lightroom；若原圖狀況良好，也會用Canon DPP直接編修出圖；而Capture one主要是用在調整照片的色調。每套軟體各有優點，沒有軟體是萬能的，最主要還是使用上的順暢度，若能將工具使用到極致，那套軟體就會是你最好的朋友。

Lightroom

　　Lightroom之前有連線與色調的問題，我只是知道這套軟體，但沒有真正使用過，後來因為工作上需要設定特殊色調，才開始接觸。剛換軟體的初期，會有些轉換的麻煩，像是不熟悉它的介面等等。不過，Lightroom有繁體中文版，所以摸索的過程中沒想像中的久，而且網路上可以搜尋的應用的資源也很多，是一套很容易上手的軟體，也是我目前的修圖主力軟體。

★Lightroom優點：執行速度快、去雜訊功能優、中文化完整。

1

↻ 原圖的對比、飽和度都不太好，色調也不是我要的；模特兒膚色偏黃，下面將會針對這些問題做修正。

3

↻ 我會先調整色調和外觀，穩固基本色調；把對比調整到負數，再從下方的白色和黑色調出對比。如果高光和暗部細節消失時，可以從亮部和陰影調整。

2

↻ 我會把常用的參數記下來，雖然每個環境的設定值不見得是相同的，但我會先從這些設定值中，去看起來比較順眼的，再做細項的調整。這樣可節省時間，不用每次都是重頭開始。

4

↻ 調整完後，反差那麼大了，但白平衡似乎不太對。

5

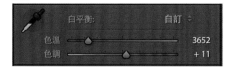

⬆ 相機上的白平衡不一定就是正確的白平衡，但我想留下現場光的感覺，所以並沒有調到最精準的白平衡。

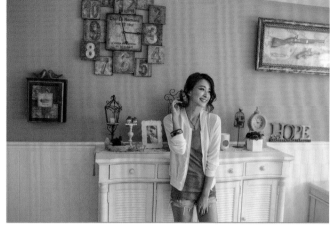

6

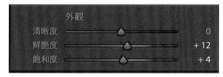

⬆ 在外觀的選項中，調高清晰度會提升照片邊緣的反差，一般我就都會維持在0，除非我的照片是中性或是美式風格；調整鮮豔度會讓膚色比較豔麗；飽和度則是用來調整照片的整體色彩。

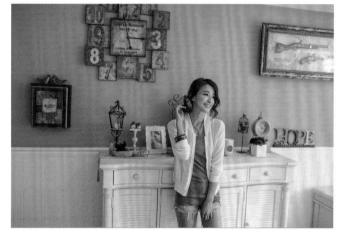

7

🔄 利用色調曲線調整照片的對比反差。

8

↻ 利用色調調整膚色，把容易讓亞洲人偏黃的橙色飽和度下降，提升明度去除偏黃的感覺；也可調整紅色的飽和度，讓膚色帶有紅潤的感覺，不那麼死白。

9

⬆ 修正後的膚色算比較符合我的要求，但雜訊有點多。

10

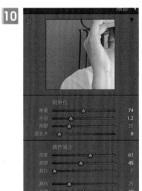

↻ 一開始會先從銳利化下手，在調整數據時，可同時按下alt鍵，了解銳利化的邊緣和範圍在哪裡，再選擇所需的強度。銳利化之後，再使用雜色減少，降低圖中的雜訊。

11

⬆ 去除雜訊後，原來在脖子的地方有很多雜訊，但目前幾乎看不到了。

12

⬆ 調整完後，比較前後的差別，可以發現照片的色彩和細節比較出來。

Canon DPP

　　DPP（Digital Photo Professinal）是Canon原廠的解RAW檔軟體，雖然我的主力軟體由Silkypix換到Capture one，再到目前的Ligtroom，但不管怎樣換，我多少還是會用到DPP。由DPP解出的膚質很漂亮，特別是光線足夠的狀況下，色調相當迷人。不過，因為它不是很專業的後製編修軟體，還是有些缺點，像是沒辦法看到最原始的白平衡數據、容易當機、多次載入大量圖檔時，會吃太多記憶體、RGB選項沒辦法批次操作、轉正和裁圖功能不人性化等，但若以原廠所開發的後製軟體中，DPP算是很好用的。

★DPP優點：膚色漂亮、可快速編修轉檔。

打開DPP介面，直接選取所需的圖片，按Edit image windows進入批次修圖視窗。

原圖的色調不是很優，DPP在光質不是很好時，都會有這樣的問題，可以用Picture Style的設定檔修正。

我很少會會用機身內的Picture Style設定值，因為如果光線不優又有不同的色溫時（DPP沒辦法顯示照片的色溫值），內建的Picture Style色調通常不太好看。可以用Picture Style Editor，自製出合乎需求的Picture Style，早期的Picture Style Editor調整項目不多，而且複雜難懂，但最新版本已修正很多，調出所需的色調，再載入相機或是事後在DPP中編修。

4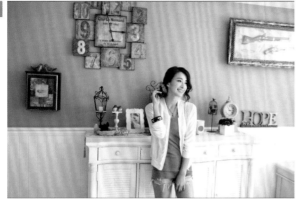

為你自己的色調設定檔自訂檔名，如mark-S1。這個設定檔我是拍攝室內色調後，再用Lightroom調整出來的。為什麼要用Lightroom調整色調呢？因為我很常遇到現場拍攝完後，就要出圖，所以先把色調檔搜集儲存弄成Picture Style，可以節省更多時間。

另外，就是Lightroom雖然修正連線時的問題，不過跟原廠軟體的速度比起來，還是很慢，而且如果現場連線是給廠商看DPP的色調，但給圖時又是給Lightroom色調時，會產生很大的問題，所以把Lightroom的色調，直接轉Picture Style存取到給機身中，比較不會發生色差的問題。

5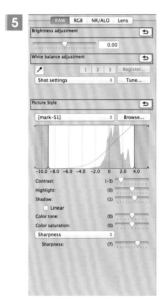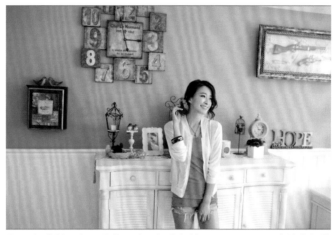

🔁 一般來說，如果是使用自己設定好的Picture Style，事後的調整程度不會很大，所以我只需調整對比和銳利度。

6

🔁 原圖的白平衡看起來太黃，Canon原廠的白平衡有時會偏紅，所以需要做細部的調整，但這張圖可能是因為牆壁的反光問題而偏綠，所以會往紅的地方修正一些。

7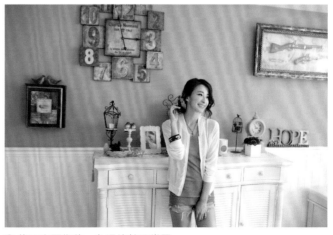

🔁 修正白平衡後，色溫比較正常了。

8

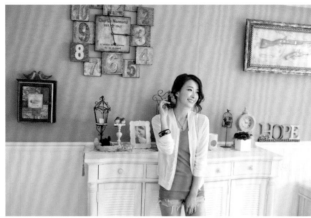

◐ 調整RGB選項中的數據，拉曲線、增加銳利度和飽和度。為什麼不在RAW的選項中調整呢？因為在那選項中動到的設定值都太大，細調時不太需要動到RAW選項。

9

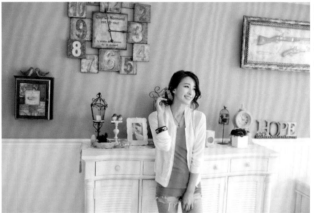

◐ 調整後，高光的部份好像有點問題，可以再回到RAW選項中的Highlight補一些高光回來。

10

◐ 看大圖時，感覺有些雜訊，可用內建的去除雜訊功能，降低雜訊。調整完後，你可以發現調整前和調整後的白平衡及對比差異。

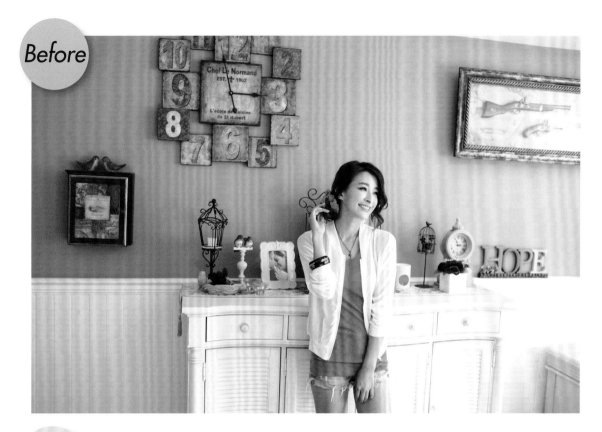

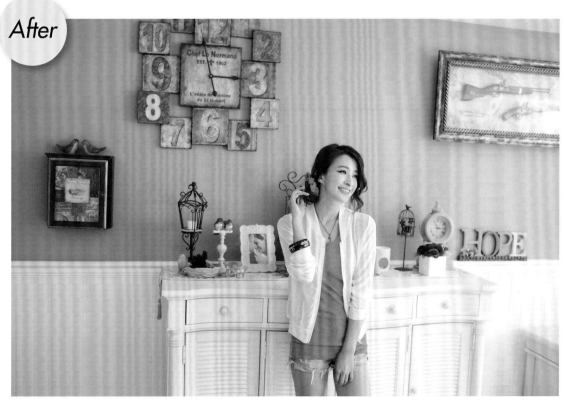

Capture One

　　Capture One是我之前常用的主力編修軟體，因為它的使用介面跟SILKYPIX很類似，連線速度快，還可直接套用設定檔。只是在進入6.0版本後，吃資源的程度也很嚇人，特別是電腦的速度不夠快時，預覽會跑很慢，這會讓修圖的流程沒那麼順暢，後來就比較少用了，但有一些色調的調整，還是會用到這套軟體。

★Capture One優點：連線速度快，可在連線直接套用設定檔。

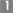

⮑ 進入RAW檔編輯軟體後，一切就會變得很神，如果不調圖，狀況可能比相機直出JPEG還糟糕。

⮑ Capture One的好處是可以自己設定常用的調整數值，選項也很多，但介面會比前兩套軟體複雜，學習的過程比較花時間。

⮑ 跟前面一樣，這個軟體也可以直接套用色調檔，只是在用Capture One時，我會先用DPP的顏色當基準，讓Capture One調出基本值，之後的場景設定，就可依基本值作變化。

⮑ 另一個有趣的地方是Capture One，可讓你的相機去套其他機種的設定檔，有些組合起來的色調還挺不錯的。Lightroom也有這樣的能力，只是要先用DNG檔設定，這方面的資訊網路上有，有興趣的朋友可去查查。

⬆ 先調整白平衡。

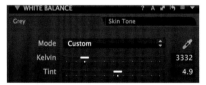

⬆ 去除偏黃色調，讓膚質更為白。

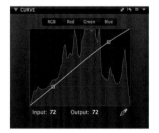

⮑ Capture One的曲線沒有Photoshop好用，若使用Capture One我都是用Level的功能來取代曲線，比較容易操控反差功能。

⬆ 可以稍為調整曲線，加強亮部和暗部的對比。

9

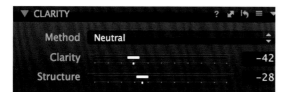

⊙ 用Clarity的功能增加照片邊緣的銳利度,這功能很像Lightroom中的清晰度,只是在Capture One中有三種方式可去調整。

10

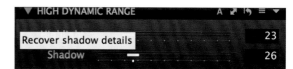

⊙ 調整高、低光中的細節,這個功能類似Lightroom中的亮部和陰影功能。

11

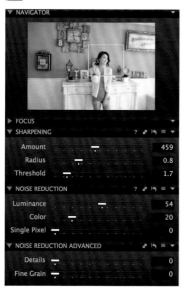

⊙ 最後,加強銳利化和去除雜訊。

Before

After

DIGI PHOTO

Flash! 超閃 人像再進化
專業攝影師不傳用光之術

作者	張智宇	Mark Chang
責任編輯	莊玉琳	Vesuvius Chuang, Editor
特約顧問	林怡君	Ariel Lin, Adviser
資深叢書編輯	黃薇潔	Amber Huang, Senior Editor
資深叢書編輯	蔡穎如	Ruru Tsai, Senior Editor
版權副理	朱明璇	Ellery Chu, Foreign Rights Deputy Manager
日文編輯	簡怡仁	April Chien, Japanese Editor
美術編輯	羅雲高	Loui Lo, Contributing Art Editor
佈光圖繪製	林嘉玫	Ada Lin, Illustration
行銷主任	洪聖妮	Sany Hung, Marketing Supervisor
行銷專員	李雯婷	Sandra Lee, Marketing Specialist
	林婉怡	Doris Lin, Marketing Specialist
社長	王嘉麟	George Wang, President
總經理	吳濱伶	Stevie Wu, Deputy Managing Director
首席執行長	何飛鵬	Fei-Peng Ho, CEO

出版	城邦文化事業股份有限公司 Published by Cite Publishing Limited
發行	英屬蓋曼群島商家庭傳媒股份有限公司城邦分公司 Distributed by Home Media Group Limited Cite Branch
地址	104 台北市民生東路二段 141 號 7 樓 7F No. 141 Sec. 2 Minsheng E. Rd. Taipei 104 Taiwan
電話	+886 (02) 2518-1133
傳真	+886 (02) 2500-1902
E-mail	photo@hmg.com.tw
讀者服務專線	0800-020-299 週一至週五 9:30-12:00、13:30-17:00
讀者服務傳真	(02) 2517-0999．(02) 2517-9666
城邦客服網	http://service.cph.com.tw
城邦書店	104 台北市民生東路二段 141 號 1 樓
電話：	(02) 2500-1919
營業時間：	週一至週五 9:00-20:30
ISBN	978-986-306-128-1（平裝）
版次	2014 年 1 月初版
定價	新台幣 450 元 港幣 150 元

製版 / 印刷	凱林彩印股份有限公司

國家圖書館出版品預行編目 (CIP) 資料

Flash! 超閃人像再進化：專業攝影師不傳用光之術
/ 張智宇作. -- 初版 .-- 臺北市：城邦文化出版：家
庭傳媒城邦分公司發行 , 2014.01
　　面；　公分
ISBN 978-986-306-128-1(平裝)

1. 人像攝影 2. 攝影技術 3. 攝影光學

953.3　　　　　　　　　　　102024193

著作版權所有，翻印必究　Printed in Taiwan